大是文化

每天破一起謀殺案

謀殺案 ① Murdle: Volume 1

100道懸案等你破解，車上床上廁上最佳娛樂，
觀察力、推理與歸納能力大增，
犀利的你永遠直指真相。

線上懸疑遊戲《Murdle》創始人、
好萊塢神祕學會祕書長

G・T・卡柏
（G. T. Karber）———著

謝慈———譯

獻給丹（Dan）與丹妮（Dani）

CONTENTS

讀完這本書，你就是下一個福爾摩斯

華語首席故事教練／許榮哲

本書意外的幫我破解了一個謎團。

英國作家亞瑟・柯南・道爾（Arthur Ignatius Conan Doyle）筆下的神探福爾摩斯（Sherlock Holmes），職業是「諮詢偵探」，也就是當其他警探或私家偵探遇到解不開的謎團時，便會帶著手邊的線索來請教他。

這時，福爾摩斯只要坐在家裡，一邊抽著菸斗，一邊把玩手上的線索，像轉魔術方塊一樣，轉著、轉著，不用一斗菸的時間，一切就會真相大白。

這簡直胡扯，怎麼可能這麼容易？不過既然是虛構的小說情節，其目的恐怕只是為了勾勒出福爾摩斯異於常人的智慧，所以也沒什麼好追究的。

直到看了《每天破一起謀殺案》後，我才恍然大悟，原來人人都可能成為福爾摩斯——他之所以這麼神，是因為背後有黑箱操作。

福爾摩斯的黑箱就是——畫出幾個網格（如下頁圖1），然後根據手邊的線索，若「成立」就打勾，若「不成立」就打叉，兩三下就能清楚推導出：「凶手是誰，在什麼地方，用什麼樣的凶器殺了人。」

就是這麼簡單！只要幾分鐘，人人都可以上手，變成像福爾摩斯這樣的諮詢偵探。

不過，當我興沖沖使用這種網格，準備破解書中的第一起案件時，一個不安的想法冒了出來：如今都已經是人工智慧（Artificial Intelligence，縮寫為 AI）的時代了，還需要用這種方式破案嗎？直接把所有的線索，都餵給 ChatGPT[1] 不就好了？

就這麼幹！我立刻把自己已破解的第一起案件線索，統統餵給 ChatGPT。

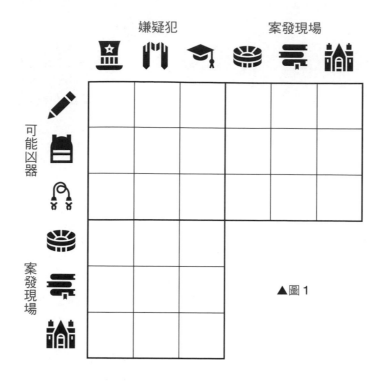

▲圖1

至於成效如何？經過我的實測，ChatGPT 給出的答案……簡直是胡說八道。

　　但我並不死心，決定逆向操作，直接提供 ChatGPT 正確答案，讓它逆向推理回來，結果答案還是一塌糊塗。在邏輯推理上，ChatGPT 目前只是華生（John Watson，福爾摩斯的偵探助手）的等級，幫不了我們的忙！

　　而如果動腦解謎會讓你痛不欲生，也可以選擇純粹看熱鬧，跟著故事裡的偵探一起破案。在《每天破一起謀殺案》的主線故事中，有這樣兩位偵探：「推理大師邏輯客」和「無理探長」，但他們的互動與冒險，值得讀者持續閱讀下去嗎？

　　如何判斷？我最常用的方法是──試問他們有沒有「有趣的靈魂」？

1 編按：由 OpenAI 開發的人工智慧聊天程式。

在此舉書中的某段故事為例：

當邏輯客破案後，凶手說：「雖然我做了一件好事，不過我真是太蠢了，不該在聰明的你來訪時下手的。」
「奉承對你一點好處也沒有。」邏輯客回答。
「那賄賂呢？」凶手問道。
「這倒是有點吸引人……。」邏輯客說。

再舉另一個橋段：

邏輯客破案後自我感覺良好的說道：「看吧！理性的證據顯示我是對的！」
這時落居下風的無理探長卻只用一句話，就扳回一城：「但你必須贏下每一場論戰，而我只需要贏一次！」

太好了，書中兩位偵探都擁有萬裡挑一的有趣靈魂，他們的故事絕對值得細品。而最後，不論你選擇自己燒腦，還是請兩位偵探代勞，讀完本書後，你都將成為下一個福爾摩斯，至於那些只會依賴人工智慧的人，則只能是你的華生。

如何解題：閱讀每一條線索，填入網格中

　　歡迎來到《每天破一起謀殺案》，這是世上最偉大的解謎者：推理大師邏輯客的官方解謎檔案。和其他打擊犯罪偵探的回憶錄不同，這些謎題不只是故事，更是你必須解開的謎團。只需要削尖的鉛筆，和比其更銳利的心智就能解開。

　　為了示範，讓我們一起來看看邏輯客的第一個案子，這發生在他就讀推理學院第三年期間。那時學生會主席遭到謀殺，邏輯客很確定凶手就在以下三人之中：

嫌疑犯

荷尼市長

知道許多內幕，也想確保市民每一票都投給他。

6 呎高 [1] ／左撇子／褐色眼珠／淺褐色頭髮

古魯克斯系主任

他是推理學院某學系的主任。他負責什麼？嗯，首先，他負責管錢……。

5 呎 6 吋高 [2] ／右撇子／淺褐色眼珠／淺褐色頭髮

圖斯卡尼校長

推理學院的校長，她能推論出有多少有錢家長願意付錢，讓小孩取得邏輯學學位。

5 呎 5 吋高／左撇子／綠色眼珠／金髮

1 編按：1 呎為 30.48 公分。
2 編按：1 吋為 2.54 公分，1 呎為 12 吋。

邏輯客知道三個人各自出現在下列地點之一，並各擁有一件可能成為凶器的物品：

案發現場

體育館
戶外

田徑場上有著最昂貴，也最高品質的人工草皮。

書店
室內

校園最賺錢的單位。告示牌寫著教科書特價，兩本 500 美元。

老校舍
室內

校園的第一棟建築，但保存狀況最差。油漆都剝落了！

可能凶器

尖銳的鉛筆
很輕

使用的是真正的鉛。被刺到一下就可能死於鉛中毒。

沉重的背包
很重

厚重的邏輯教科書終於有實際用途了（拿來打人）。

畢業繩
很輕

假如能被這樣的繩子勒死，大概是最高的學術榮譽了吧。

不過，邏輯客知道不能光從這些資訊就擅自做出假設！有時候，市長會背很重的後背包，校長、系主任也可能會去體育館。如果想判斷誰出現在哪裡、擁有什麼東西，得先好好研究線索和證據。

以下是他很肯定、絕對正確的事實：

- 出現在體育館裡的人是右撇子。
- 持有尖銳鉛筆的嫌疑犯，討厭那個待在老校舍裡的人。

- 擁有畢業繩的嫌疑犯，有美麗的褐色眼睛。
- 系主任似乎時常帶著一堆邏輯教科書。
- **屍體出現在油漆斑駁的地方。**

最後，邏輯客拿出他的偵探筆記本，謹慎的畫下表格，在每一欄和每一列都畫上代表個別嫌疑犯、凶器和案發現場的圖樣。

案發現場列了兩次——上方一次，側邊一次——讓每個方格都代表一種可能的配對方式，如圖 2。**這個工具稱為「推理網格」，是推理學院教的厲害工具，可以幫助我們釐清思緒，辨識出可能的結論。**

然而，以前從來沒有人拿來破解謀殺案！推理學院只會在抽象的領域應用邏輯。邏輯客的作法創新、刺激，但又非常危險！在畫好推理網格後，來到他最喜歡的部分：推理！他閱讀每一條線索，並填入網格中。

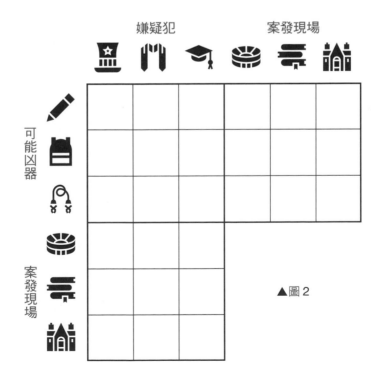

▲圖 2

第一條線索是：**出現在體育館裡的人是右撇子。**

根據邏輯客的嫌疑犯筆記，只有系主任是右撇子。因此，系主任就在體育館裡。邏輯客在網格裡標記「✓」，如下圖3。但這並不是這條線索唯一透露的訊息。

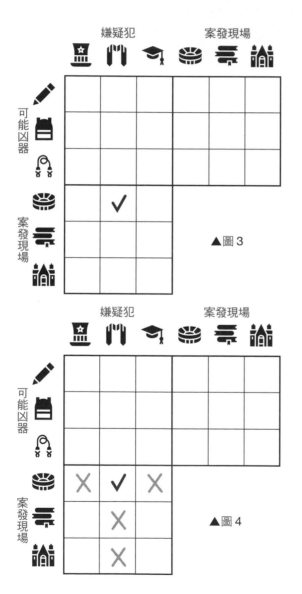

▲圖3

▲圖4

假如系主任在體育館，他就不會同時在書店和老校舍。而既然一個地點只會有一個嫌疑犯，那麼校長和市長也不會在體育館。

邏輯客再將這一點以「Ｘ」在網格中標記，如圖4。這說明了一個原則：**當你辨識出某個嫌疑犯的地點或凶器，就可以在網格中排除其他的可能性。**

邏輯客進入下一條線索：**持有尖銳鉛筆的嫌疑犯，討厭那個待在老校舍裡的人。**

這條線索透露的似乎是校園內的人際紛爭，但邏輯客只根據事實做判斷，也就是**持有尖銳鉛筆的和待在老校舍的是不同人。因此，尖銳的鉛筆不在老校舍裡。**

於是，邏輯客也在網格中做了標記，如右頁圖5。

請再看下一條線索：**擁有畢業繩的嫌疑犯，有美麗的褐色眼睛。**

請忽略「美麗」這個形容詞，只注意「褐色」二字：只有市長的眼睛是褐色。因此，畢業繩是市長的。

邏輯客再次解決了一整欄和一整列，如圖 6！畢竟，假如市長有畢業繩，那校長和系主任就沒有。

由於每個嫌疑犯只有一件凶器，市長也不可能有背包和鉛筆。

邏輯客來到下一條線索：**系主任似乎時常帶著一堆邏輯教科書。**

這代表什麼意思？邏輯教科書又不在凶器清單裡！不過，假如你仔細看每件凶器的描述，就會發現背包下面寫著：「**厚重的邏輯教科書**終於有實際用途了（拿來打人）。」

假如系主任常常帶著一堆邏輯教科書，那一定是放在背包裡！

在這些謎團裡，你不需要任何跳躍式的邏輯：你所需要的一切訊息，都清楚呈現在敘述中。系主任有可能不用沉重的背包，就帶著一堆教科書嗎？邏輯客不這

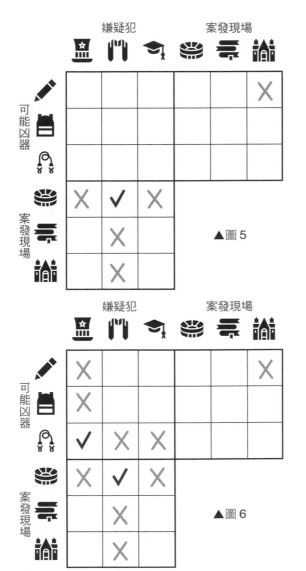

▲圖 5

▲圖 6

麼認為！

　　邏輯客記錄下系主任擁有沉重的背包，並且在同一欄和同一列的其他格子都打叉，如圖7。完成之後，他露出笑容。假如市長有畢業繩，系主任有背包，那麼鉛筆就是校長的了。他也記下這一點。

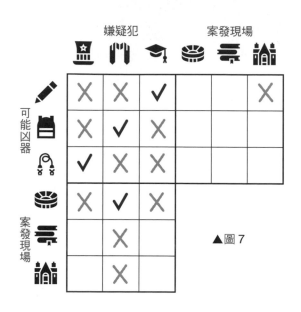

▲圖7

　　下一步就是破解本書謀殺案件的關鍵：校長擁有鉛筆。鉛筆不在老校舍。不管校長人在哪，鉛筆一定也在同一個地方。既然鉛筆不在老校舍，帶著它的嫌疑犯也不可能在那裡。因此，**校長不可能在老校舍**。

　　那麼，校長就在書店，因為那是唯一剩下來的地點。由於他擁有鉛筆，那麼鉛筆一定也在書店。

　　邏輯客把這些都標記在推理網格上，並把每一欄和每一列的其他格子打叉。接著，他推論出荷尼市長在老校舍，於是也這麼標記，如右頁圖8。

　　由於市長有畢業繩，又出現在老校舍，畢業繩一定就在老校舍。

　　由於背包屬於系主任，他出現在體育館，那背包一定也在體育館。

　　真讓人滿足！邏輯客一邊看著完成了的網格，如右頁圖9。現在，他準備來看最後一條線索了：**屍體在油漆斑駁的地方被發現**。

　　這條線索很特別，說的不是誰在哪裡擁有什麼凶器——**而是告訴你關於凶手的訊息**！

　　邏輯客參考他的筆記，意識到謀殺案一定發生在老校舍。因為老校舍的描述中提到了油漆剝落，而市長是出現在老校舍的嫌疑犯，因此，市長一定就

是凶手。

邏輯客對自己的推理很有信心，大步走進校長的辦公室，信心滿滿的宣布：「**人，是荷尼市長，在老校舍，用畢業繩殺死的！**」

這就是邏輯客成為推理大師的起點，也是他第一次將所學的理論應用在現實世界。畢業後，他搬到大城市，成為業界唯一的推理型偵探。

本書（1）＋（2）一共包含了100道謎題，都是邏輯客曾經用推理網格或其他工具解開的。其中包含必須破解的密碼、待檢驗的目擊者證詞，以及各式各樣的祕密。隨著你繼續閱讀，謎題會越來越有挑戰性，考驗著你的推理能力。由於邏輯豐富又迷人，你會不斷發現新的技術和新的推理。

假如你卡住了，也不要放棄！可以看看提示。當你找出犯人後，也可以翻到解答，看看答案是否正確。每解開一個謎團，就會浮現更大的陰謀。因此，閱讀的時候務必謹慎，也別忘了：對偵探來說，每個案件都能單純以邏輯解決。

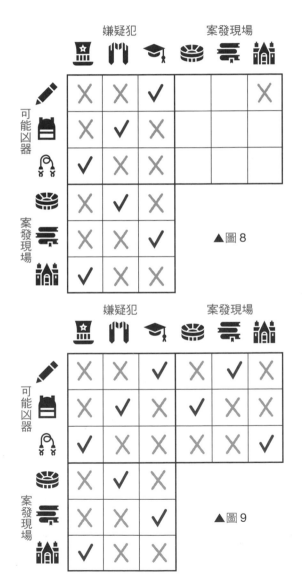

▲圖8

▲圖9

假如你需要更多幫助，或是想和其他人一起解決更多謎題，請加入網站「Murdle.com」的偵探俱樂部。否則，你終將是孤軍奮戰！

祝好運啦，偵探！

本篇解答

「人，是荷尼市長，在老校舍，用畢業繩殺死的。」

荷尼市長／畢業繩／老校舍

古魯克斯系主任／沉重的背包／體育館

圖斯卡尼校長／尖銳的鉛筆／書店

證物 A：
邏輯客的偵探工具箱和解謎訊息
（很重要，某些案子會用到）

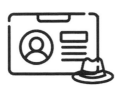

會員證及別針
這張證件和軟呢帽造型的別針，代表了邏輯客的偵探俱樂部會員資格（#6KLM）。

放大鏡
用來尋找線索及閱讀極小字的工具。該鏡片是以翡翠工業公司的水晶打造。

錄影帶和書籍
午夜電影公司的錄影帶和小說家歐布斯迪安的作品。加上偵探俱樂部的書籤。

一杯咖啡
坐在搖椅上破解謀殺案最好的燃料。這個杯子曾屬於咖啡大總管本人！

第一章 ＞
小試身手

接下來的 25 個謎團永遠改變了邏輯客的一生。讓他從推理學院剛畢業的新鮮人，蛻變為如今歷經大風大浪的偵探。

他學到自己從未想過的事物，也看過永遠難以忘懷的犯罪現場。

但值得慶幸的是，他向來保持著推理能力並帶著偵探工具箱（證物 A）。因此，無論案件多麼令人摸不著頭緒，他總是能找出真相。

那你呢？好好研究嫌疑犯、可能凶器和案發現場，仔細閱讀線索，作出推論。最後，判斷出凶手是誰，犯案地點和凶器又是什麼？

有些人可能覺得這 25 個謎題**太過基礎**（尤其是那些畢業於特殊認證的推理學院的讀者）。

即使如此，也請接受偵探俱樂部的初級挑戰：**你能多快解決這 25 道基本題**？在本書出版前，**由俱樂部的一位成員創下的紀錄為：36 分鐘**。

你能打敗他嗎？

01 好萊塢謀殺案 🔍

邏輯客應邀參加好萊塢的奢華晚宴。他以為自己是重要貴賓，但不幸的是，今晚真正的主角不是他：他要負責找出謀殺某位貴賓的凶手。

嫌疑犯

魔術師奧羅琳

以表演「把妳的丈夫鋸成兩半」而成名的魔術師。

5 呎 6 吋高／左撇子／綠色眼珠／金髮

午夜三世

午夜電影創辦人的孫子，自稱白手起家。

5 呎 8 吋高／左撇子／深褐色眼珠／深褐色頭髮

小說家歐布斯迪安

懸疑小說家，作品的總銷量比《聖經》和莎士比亞的作品加起來還多。

5 呎 4 吋高／左撇子／綠色眼珠／黑髮

案發現場

超大的浴室
室內

比邏輯客住的房子還要大。

臥房
室內

加大雙人床上的床單很凌亂。

放映室
室內

配有紅色天鵝絨座椅和爆米花機，提供絕佳觀影體驗。

可能凶器

叉子
很輕

仔細想想，用這個殺人其實比用刀子還更血腥殘暴。

鋁製水管
中等重量

比鉛製的水管更加安全，但打在頭上就不是這麼回事了。

沉重的蠟燭
中等重量

重量足以致人於死，但也能把房間照亮。

線索和證據

- 魔術師很信任那位帶著叉子的嫌疑犯。
- 午夜三世在邏輯客到場時，正揮舞著一根鋁製水管。
- 沉重的蠟燭不在臥室。
- 小說家躲在紅色天鵝絨椅子下。
- **屍體出現在大理石浴缸裡。**

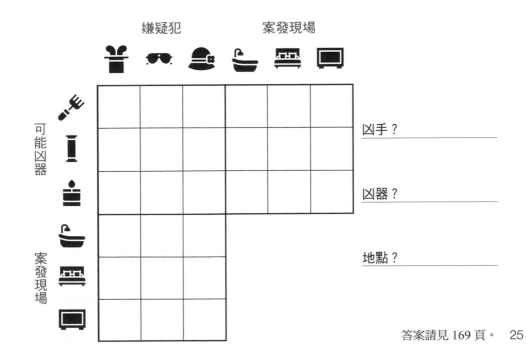

凶手？＿＿＿＿＿＿

凶器？＿＿＿＿＿＿

地點？＿＿＿＿＿＿

答案請見 169 頁。

02 荒島命案 🔍

當邏輯客聽說有個老人在與世隔絕的島嶼上被殺害時，感到很興奮。當然，這不是什麼好事，但他一直想試試看解決荒島上的謀殺案，這可是個大好機會。

嫌疑犯

翡翠先生

享有盛名的義大利珠寶商，走遍世界尋找稀有、珍貴的原石。

5 呎 8 吋高／左撇子／淺褐色眼珠／黑髮

芒果神父

發誓保持清貧，卻開著 BMW 豪車。發誓順服，卻有 25 個部下。他也發誓守貞，這正是他前來此度假的理由。

5 呎 10 吋高／左撇子／深棕色眼珠／禿頭

番紅花小姐

美豔動人，魅力十足，但可能不是靠大腦吃飯的那種人。

5 呎 2 吋高／左撇子／淺褐色眼珠／金髮

案發現場

懸崖
戶外

非常高聳，或許突出的岩石能在墜落的過程中接住你。

古老遺跡
戶外

古老巨石碑，刻有奇怪的符碼。

碼頭
戶外

老舊、腐壞的碼頭，往日榮光不再。小心鯊魚！

26

可能凶器

捕熊的陷阱 很重	**普通的磚頭** 中等重量	**魚叉** 很重
假如你覺得這用在人類身上太殘暴，想想熊的感受吧！	沒什麼特別的，就是塊磚。	可以用來叉魚。或者，老實說，可以殺死任何東西。

線索和證據

- 帶著磚頭的嫌疑犯，是芒果神父教區的信徒。
- 番紅花小姐的皮包裡有捕熊的陷阱。
- 站在懸崖上的嫌疑犯繼承了家族事業，產品之一是邏輯客的放大鏡（參見第 21 頁證物 A）。
- 古老的遺跡似乎催眠了嫌疑犯淺褐色的雙眼。
- **當邏輯客抵達時，老人的屍體已經被鯊魚啃食。**

凶手？ _____

凶器？ _____

地點？ _____

答案請見 169 頁。 27

03 美術館殺人事件 🔍

邏輯客參觀了美術館，他搞不懂這樣的地方。沒有任何謀殺案比這些畫作更讓人困惑。因此，當一位實驗藝術家神祕的遇害時，他大大鬆了一口氣：終於有他能理解的事了。

嫌疑犯

史蕾特艦長

她是第一位踏上月球背面的女性，也是第一位涉嫌謀殺副駕駛的女性。

5 呎 5 吋高／左撇子／深褐色眼珠／深褐色頭髮

亞蘇爾主教

教會的主教，據說會一視同仁的為朋友和敵人禱告。當然，祈禱的內容恐怕不太一樣。

5 呎 4 吋高／右撇子／淺褐色眼珠／深褐色頭髮

黑石大律師

極度擅長律師最重要的技能：收錢。

6 呎高／右撇子／黑色眼珠／黑髮

案發現場

空中花園
戶外

可以餵鴿子！

入口大廳
室內

根據告示牌，即便是入口大廳的建築也是藝術。

藝術工作室
室內

位於美術館最後方，堆滿藝術課程的宣傳單。

提示

牆上貼了一張影印紙，寫著：「我們的靈媒說，抽象的雕像在鴿子旁。」至少邏輯客知道這張紙在寫什麼。

可能凶器

下了毒的紅酒
很輕

典型的有毒紅酒。謀殺案經典款。

抽象的雕像
很重

無論多認真看，邏輯客都看不懂。

稀有的花瓶
很重

邏輯客認為，任何手工花瓶都很稀有，因為世上就只有一個。

線索和證據

- 律師懷疑那個帶著抽象雕像的嫌疑犯。

- 艦長帶了一杯下毒的紅酒。

- 抽象的雕像不在藝術工作室（有時學生的作品會看起來很抽象，但那純粹只是技巧太差）。

- 律師站在一疊課程傳單上，或者艦長待在空中花園，兩者只有一件為真。

- **實驗藝術家的屍體出現在告示牌下方。**

	嫌疑犯			案發現場		
	🔪	♟	👤	🪴	🏛	🎨
🍷						
🗿						
🏺						
🪴						
🏛						
🎨						

可能凶器

案發現場

凶手？ _____

凶器？ _____

地點？ _____

答案請見 169 頁。

04 最後一班謀殺列車 🔍

從離島回來後，邏輯客搭上火車。不幸的是，有人殺了列車長。火車在鐵軌上疾駛，沒有人知道該怎麼辦，但邏輯客很清楚：他必須解開這個案子。

嫌疑犯

梅芙副總裁　5 呎 8 吋高／右撇子／深褐色眼珠／黑髮

科技未來公司的副總裁。假如她邀請你進入她的元宇宙，請有禮貌的拒絕。

奧柏金大廚　5 呎 2 吋高／右撇子／藍色眼珠／金髮

據說她曾經謀殺親夫，並把他的肉給煮了。

哲學家骨頭　5 呎 1 吋高／右撇子／淺褐色眼珠／禿頭

黑暗但迷人的哲學家，認為他不需要為自己的行為負責，反而應該有人為此付他錢。

案發現場

火車頭
室內

蒸汽引擎震耳欲聾的聲音，讓邏輯客無法思考。

公務車廂
室內

位於最後一節。

屋頂
戶外

濃煙和強風，讓人很難站穩。

提示

邏輯客收到一封電報。解開摩斯密碼後，內容是：「能量線顯露。完畢。副總裁。完畢。在蒸汽引擎旁。完畢。」

可能凶器

進口義大利刀具	皮箱	捲起來的報紙

進口義大利刀具
很輕

看起來是無價之寶，實際上也是，因為它一點價值都沒有。

皮箱
很重

醜陋至極的行李箱。

捲起來的報紙（包著鐵撬）
中等重量

你以為只是一般的報紙。但是……碰！

線索和證據

- 分類廣告的其中一頁出現在蒸汽引擎附近。
- 大廚和帶著皮箱的嫌疑犯有恩怨。
- 最高的嫌疑犯一步也沒有踏進過公務車廂。
- 有人看見哲學家在室外晃來晃去。
- **列車長是被刺死的。**

凶手？＿＿＿＿＿＿＿

凶器？＿＿＿＿＿＿＿

地點？＿＿＿＿＿＿＿

答案請見 170 頁。

05 醫院暗殺之謎 🔍

邏輯客來到一間私人醫院。他知道自己的傷口再痛，也不會像帳單那樣讓人心痛。但他的主治醫師緋紅醫師提出交換條件：假如他能解開另一位患者的謀殺案，那麼就可以為他打 0.2 折。邏輯客立刻就答應了。

嫌疑犯

柯柏警官

身為女警嫌疑犯最棒的地方，就是可以省略中間人，直接調查犯罪（或脫罪）。

5 呎 5 吋高／右撇子／藍色眼珠／金髮

緋紅醫師

她是自己見過最聰明的醫師。

5 呎 9 吋高／左撇子／綠色眼珠／紅髮

拉斐斯修女

環遊世界的修女，用上帝的錢幫上帝做事。她喜歡穿羊絨，也習慣花很多錢。

5 呎 2 吋高／右撇子／淺棕色眼珠／淺棕色頭髮

案發現場

停車場
戶外

巨大的停車場，停的都是豪華轎車。

屋頂
戶外

布滿大型空調機器和其他設備。

禮品店
室內

醫院非常貼心，在禮品店裡提供了珠寶的選項。

提示

邏輯客檢查了自己的推論表，發現一條奇怪的訊息：「我看見了預兆！醫師在屋頂上！」這到底是誰寫的？

32

可能凶器

強酸瓶 很輕 根據標籤，無論多麼誘人，你都不該嚐它的味道。	**沉重的顯微鏡** 很重 玻片或許很小，但顯微鏡很重！	**手術刀** 很輕 不知為何，體積小的東西看起來更危險。

線索和證據

- 強酸瓶肯定不在屋頂（屋頂有強酸偵測器）。
- 在禮品店的嫌疑犯，有淺棕色的眼睛。
- 警官的凶器上貼著「請勿飲用」。
- 令人意外的是，醫師並沒有帶著她的手術刀（或任何手術刀）。
- 病患的屍體出現在一輛豪華轎車底下。

嫌疑犯　　　　案發現場

凶手？＿＿＿＿＿＿＿

凶器？＿＿＿＿＿＿＿

地點？＿＿＿＿＿＿＿

06 暗巷裡的謀殺 🔍

邏輯客在回家路上的暗巷裡，遇到一位神祕人士，告訴他小說家有罪：「她陷害了一位半無辜的魔術師（參見第1案：好萊塢謀殺案）。」在神祕人可以解釋任何事之前，就被殺害了。

嫌疑犯

咖啡大總管

濃縮咖啡級的高手，曾經派手下到叢林裡送死，只為了採收一顆咖啡豆。

6 呎高／右撇子／深褐色眼珠／禿頭

太空人布魯斯基

前蘇聯太空人，流著赤紅色的血液，他覺得這代表自己對祖國的赤忱。

6 呎 2 吋高／左撇子／深褐色眼珠／黑髮

午夜三世

他認為電影公司應該全力投入懸疑片，不要再留戀往日的輝煌。

5 呎 8 吋高／左撇子／深褐色眼珠／深褐色頭髮

案發現場

金屬柵欄
戶外

典型的圍籬。

垃圾箱
戶外

真的很不好聞。味道太可怕了。

令人分心的塗鴉
戶外

圖案是一隻龍騎著摩托車。

提示

這次，邏輯客不需要仰賴神祕的訊息——他親眼看見太空人站在令人分心的龍塗鴉旁。

可能凶器

鋼琴弦 很輕	**鐵撬** 中等重量	**有毒的飛鏢** 很輕
世界上某個地方，有架鋼琴少了一條弦。	說實話，這東西在刑案中使用的機率比其他凶器都高。	被刺到一下，就必死無疑。

線索和證據

- 午夜三世臉上，有看起來很眼熟的鐵絲網壓痕。
- 太空人總是為上太空做好準備：他帶的是很輕的凶器。
- 偵探俱樂部傳給邏輯客一條訊息：「大總管的凶器不是鐵撬。」
- 鐵撬或有毒的飛鏢其中之一，出現在令人分心的塗鴉旁。
- 太空人沒有鋼琴弦（他是音痴）。
- **屍體環繞著可怕的氣味——以屍體來說，還是太臭了。**

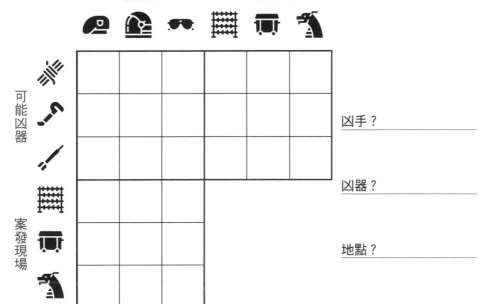

凶手？ _____

凶器？ _____

地點？ _____

答案請見 170 頁。

07 古老小鎮的屠殺 🔍

邏輯客來到小說家歐布斯迪安的古老小鎮，立刻就學到一個新字「vicar」。他不確定這個字的意思，但是知道如何使用在句子裡，例如：「這位 vicar 遭到了謀殺，我會找出凶手。」

嫌疑犯

小說家歐布斯迪安

她的代表作之一，就是關於一位推理作家陷害了無辜的魔術師。非常可疑！

5 呎 4 吋高／左撇子／綠色眼珠／黑髮

銅綠執事

教會的執事，負責處理信徒的奉獻，有時也處理他們的祕密。

5 呎 3 吋高／左撇子／藍色眼珠／灰髮

格雷伯爵

來自古老的格雷伯爵家族。沒錯，伯爵茶的那個伯爵。

5 呎 9 吋高／右撇子／淺褐色眼珠／白髮

案發現場

宅邸
室內

掛滿過世有錢白人男性肖像畫。

教堂
室內

教堂裡充滿彩繪玻璃窗和祕密。

古老遺跡
戶外

又是前面出現過的石碑！刻著奇怪的迷宮圖樣。

提示

有個送信的男孩交給邏輯客一張紙條，只寫著：「我盯著火焰，搜尋真理，而事實是：執事帶著園藝剪刀！」

可能凶器

一瓶氰化物 很輕	**園藝剪刀** 中等重量	**毛線團** 很輕
聞起來有杏仁味，但可以解決頭痛的來源（例如妳的丈夫）。	要想收穫些好東西的話，直接殺人越貨比較簡單。	有時當你發現自己的說法出了紕漏，不如就用毛線勒死對方。

線索和證據

- 邏輯客在彩繪玻璃窗下聞到杏仁味。
- 小說家不在宅邸裡。
- 伯爵坐擁茶葉帝國，但他從來沒做過園藝，當然也不會帶著園藝剪刀。
- 執事去參觀古老遺跡，為她寫作的文章調查。
- **Vicar是被勒死的——而且最尷尬的是，凶器是一團毛線。**

嫌疑犯　　　　案發現場

可能凶器

案發現場

凶手？ _____

凶器？ _____

地點？ _____

答案請見 171 頁。

08 豪宅連續殺人事件 🔍

上個案件一結束，宅邸立刻又發生一件謀殺案！這讓小說家更可疑了。畢竟，被害者是她的管家。什麼樣的人會去殺害別人的管家？

嫌疑犯

小說家歐布斯迪安　5 呎 4 吋高／左撇子／綠色眼珠／黑髮

第二任丈夫消失後一個星期，她重新鋪了花園的碎石。報章大肆報導，不過又讓她的書銷量翻倍了。

羅爾林爵士　5 呎 8 吋高／右撇子／藍色眼珠／紅髮

高雅的紳士，最近才受封——當然，前提是你相信他帶著的可疑文件。

番紅花小姐　5 呎 2 吋高／左撇子／淺褐色眼珠／金髮

美豔動人，魅力十足，但可能不是靠大腦吃飯的那種人。

案發現場

詭異的閣樓
室內

有蜘蛛網、傳家之寶和看起來受到詛咒的畫。

主臥室
室內

床非常大，占據了大部分的空間。

草地
戶外

悉心維護的兩英吋高綠草。

提示

後備管家遞給邏輯客一張紙條：「根據我『謀羅牌』的抽牌結果，骨董鐘是爵士的。」

可能凶器

放大鏡
中等重量

可以尋找線索、閱讀小字，或生火。

骨董鐘
很重

嚴格來說，時間正在緩慢殺死每個人。

斧頭
中等重量

這把斧頭可以砍樹，也可以砍人！

線索和證據

- 番紅花小姐帶了斧頭，或者斧頭出現在主臥室，兩者只有一件為真。
- 爵士一直在躲避帶著斧頭的嫌疑犯。
- 骨董鐘當然不會在草地上：它是室內用的鐘。
- 有人注意到，番紅花小姐用她的凶器閱讀八卦雜誌上的小字。
- **鮮血四濺在傳家之寶上。**

凶手？ _____

凶器？ _____

地點？ _____

答案請見 171 頁。 39

09 嫌疑人被殺，凶手是？ 🔍

當邏輯客正在懷疑小說家究竟是否無辜時，從她的樹籬迷宮中傳來尖叫聲。他急忙朝那裡跑去，然後發現她死了——很顯然，她真的是無辜的。

嫌疑犯

柯柏警員

柯柏警官的雙胞胎姐妹。父母離異後，她搬到了海外。

5 呎 5 吋高／右撇子／藍色眼珠／金髮

薰衣草閣下

上議院保守派議員，也是音樂劇作曲家。

5 呎 9 吋高／右撇子／綠色眼珠／灰髮

番紅花小姐

美豔動人，魅力十足，但可能不是靠大腦吃飯的那種人。

5 呎 2 吋高／左撇子／淺褐色眼珠／金髮

案發現場

噴水池
戶外

位在迷宮中央，希望你能夠順利找到它。

瞭望塔
室內

可以俯瞰整個花園。牆上的地圖也揭示了迷宮部分的祕密。

古老的遺跡
戶外

又是同樣的遺跡！早在迷宮之前就存在了。

提示

邏輯客在迷宮中迷路時，他抬頭看見有人用飛機雲在天空寫下：「閣下在噴水池游泳！」留下這些訊息的人，財力真是雄厚。

可能凶器

園藝剪刀
中等重量

有點生鏽了，螺絲釘還會掉下來。

花盆
中等重量

如果要用這個殺人，請務必先移走植物。

下了毒的茶
很輕

淺嘗一口，就能好好的睡很久很久……。

線索和證據

- 下了毒的茶當然不會在古老的遺跡，也不在噴水池。
- 身高最高的嫌疑犯和帶了園藝剪刀的嫌疑犯，有過一段恩怨。
- 花盆不在古老的遺跡。
- 番紅花小姐的朋友——格雷伯爵——生產的東西讓她上癮，她還在其中加毒藥。
- **小說家的屍體在地圖旁，有一些血濺到了地圖上。**

凶手？＿＿＿＿＿＿＿＿

凶器？＿＿＿＿＿＿＿＿

地點？＿＿＿＿＿＿＿＿

答案請見 171 頁。

10 尋找無名英雄 🔍

由於搞錯時區（推理分析裡最困難的部分），邏輯客錯過了回家的班機。因此，他到村子裡的酒吧，發覺大家都在慶祝某個大嘴巴混蛋的死。他們都想知道凶手是誰（才可以請他喝杯酒），邏輯客當然恭敬不如從命了。

嫌疑犯

棕石修士

把一生奉獻給教會的修道人，特別投入於幫教會賺錢的工作。

5 呎 4 吋高／左撇子／深棕色眼珠／深棕色頭髮

香檳同志

共產主義者，而且是特別有錢的那種。

5 呎 11 吋高／左撇子／淺棕色眼珠／金髮

玫瑰大師

西洋棋大師，隨時都在思考下一步。

5 呎 7 吋高／左撇子／深棕色眼珠／深棕色頭髮

案發現場

中央吧檯
室內

為了慶祝混蛋的死，提供了免費的酒水。

角落座席
室內

籠罩在陰影中。

擁擠的廁所
室內

小到簡直像廉價飛機的廁所。

提示

廁所鏡子上的霧氣被寫下：「根據我的政治雷達，角落座席坐著一個共產主義者。」

可能凶器

開瓶器 很輕	**一瓶紅酒** 中等重量	**水晶球** 很重
當邏輯客開始搜索後，他發現萬物都可以是凶器。	小心別弄髒東西了，紅色汙漬很難洗掉。	假如夠仔細看，就能看見未來。

線索和證據

- 在一個很小、非常小的空間裡，發現了紅色汙漬。
- 西洋棋大師懷疑帶了紅酒的嫌疑犯。
- 開瓶器肯定不在中央吧檯。
- 帶著開瓶器的嫌疑犯，有金色的頭髮。
- **眾人在混蛋還有餘溫的屍體旁發送免費飲料！**

凶手？＿＿＿＿＿＿＿

凶器？＿＿＿＿＿＿＿

地點？＿＿＿＿＿＿＿

答案請見 172 頁。

11 咖啡館殺人案 Q

邏輯客終於回到家後，去了他最喜歡的咖啡館，想好好思考小說家的命運。正當他沉浸在思緒中，咖啡師失去了性命。他救不了她，但可以找出凶手。

嫌疑犯

咖啡大總管
濃縮咖啡級的大師，對咖啡的熱愛和對戰爭一樣：永不止息。

6 呎高／右撇子／深褐色眼珠／禿頭

覆盆子教練
無論你身處密西西比州的哪一帶，他都是你那一帶最棒的教練。

6 呎高／左撇子／藍色眼珠／金髮

書卷獎得主甘斯波洛
他的小說榮獲了書本王國獎，他的書有6,000頁，都是關於泥土。

6 呎高／左撇子／淺褐色眼珠／淺褐色頭髮

案發現場

庭院
戶外

在老橡樹下有一些桌椅。

咖啡豆室
室內

堆滿了袋子和整袋的咖啡豆。

櫃臺
室內

有個鈴鐺，讓你提醒咖啡師你來了。

提示

電話響了，咖啡師助手呼喚邏輯客。電話另一頭是個詭異恐怖的聲音，呢喃著：「根據星象家的說法，得過書卷獎的傢伙帶著磚頭。」

44

可能凶器

普通的磚頭 中等重量	**金屬吸管** 很重	**下了毒的咖啡** 中等重量
一塊平凡無奇的普通磚頭。	和塑膠吸管比起來，金屬的對地球環境更好，但也更致命！	一杯下了蓖麻毒素的咖啡。

線索和證據

- 書卷獎得主從沒去過庭院。假如你問他，他會說他根本不想去。

- 教練曾經和帶著毒咖啡的嫌疑犯一起設計比賽戰術。

- 邏輯客在一袋咖啡豆下方，發現一小片磚頭碎片。

- 待在櫃臺的嫌疑犯，是邏輯客咖啡杯的前任主人（參見第 21 頁證物 A）。

- **謀殺案的凶器是金屬吸管。**

凶手？＿＿＿＿＿＿＿＿

凶器？＿＿＿＿＿＿＿＿

地點？＿＿＿＿＿＿＿＿

12 神奇書店的奇案祕錄 🔍

邏輯客決定要好好調查小說家歐布斯迪安，便從她的懸疑小說著手。他到了住家附近的神奇書店。不過在那裡，他遇到的第一個謎團卻是店長的死。

嫌疑犯

史蕾特艦長

她是第一位踏上月球背面的女性，也是第一位涉嫌謀殺副駕駛的女性。

5 呎 5 吋高／左撇子／深褐色眼珠／深褐色頭髮

香檳同志

共產主義者，而且是特別有錢的那種。

5 呎 11 吋高／左撇子／淺棕色眼珠／金髮

達斯提導演

真正的電影製片。他唯一在乎的事就是把電影拍完，不計代價。

5 呎 10 吋高／左撇子／淡褐色眼珠／禿頭

案發現場

特價書區
室內

很快就會多一本解題到一半的《每天破一起謀殺案（1）》。

櫃臺
室內

付錢買書的地方，也可以買店裡賣的小飾品。

珍稀書區
室內

一本著作的首刷版，價值就超過邏輯客父親一輩子的收入。

提示

「邏輯客想散散步，讓頭腦清楚一點。他看見街道上的塗鴉寫著：『跡象很明確，艦長在珍稀書區。』」

可能凶器

托特包
中等重量

愛書的不法之徒會用這種袋子當凶器,當然也可以裝書。

獸骨折疊刀
很輕

用真正的動物骨頭製造而成。

平裝書
中等重量

太輕了,沒辦法打死人。不過由於太過廉價,使用的墨水毒性很強。

線索和證據

- 托特包不在特價書區。
- 櫃臺上發現了有毒墨水的痕跡。
- 防盜監視錄影機,錄到了珍稀書區嫌疑犯的眼睛:是深褐色的。
- 特價書區沒有任何關於電影的書,所以導演不在那裡。
- **在店長的屍體裡,發現了獸骨碎片。**

凶手?_____

凶器?_____

地點?_____

13 牛仔謀殺案 🔍

歐布斯迪安的懸疑小說背景設定在許多不同的地點和時期，邏輯客下定決心要全部看完。第一部發生在美國西部，內容充滿了紅鯡魚（Red Herring，指轉移注意力的事物）、黑帽子（Black Hat，指壞蛋）和如套索般精準的情節反轉。故事中，一個牛仔被謀殺了，而嫌疑犯看起來都是以真實人物為藍本。

嫌疑犯

覆盆子牛仔

無論你身處密西西比州的哪一帶，他都是你那一帶最棒的牛仔。

6 呎高／左撇子／藍色眼珠／金髮

潘恩法官

鄉村法庭的主人，有著一套自己堅信的邊疆正義。

5 呎 6 吋高／右撇子／深褐色眼珠／黑髮

咖啡下士

在那個時代，假如你愛喝咖啡，那一定是黑咖啡。下士很愛咖啡。

6 呎高／右撇子／褐色眼珠／禿頭

案發現場

沙龍
室內

任何造訪的人，都會說這是他們見過最糟的沙龍。

水井
戶外

整個西部最乾淨的水源。裡面的水是深褐色的。

「旅館」
室內

提供「便利設施」的「旅館」，包括按時計費的服務。

有人在書末空白處潦草寫下訊息：「咖啡下士帶著刺刀。」在書上寫字讓邏輯客很難受，但這提示頗有幫助。

提示

可能凶器

刺刀	仙人掌	受汙染的私釀酒
中等重量	中等重量	中等重量
適合用來刺人的刀。	小心仙人掌的刺——也要小心有人拿它來打你。	絕對會害你一命嗚呼。連味道聞起來都很危險。

線索和證據

- 有一些針狀物出現在深褐色的水裡。
- 法官懷疑帶著刺刀的嫌疑犯（十分合情合理）。
- 下士從來沒有去過「旅館」。
- 帶著仙人掌的嫌疑犯，有藍色的眼睛。
- **殺死牛仔的凶器，是受汙染的私釀酒。**

嫌疑犯　　　　案發現場

可能凶器

案發現場

凶手？ _____

凶器？ _____

地點？ _____

答案請見172頁。

14 超完美謀殺案 🔍

邏輯客讀的下一本書背景是維多利亞時期的倫敦——謀殺案的首都！顯然，小說家做了充分的研究，加入所有的熱門元素：血書、雪地上的腳印，以及城鎮首富——富翁薰衣草爵士的死。

嫌疑犯

栗紅男爵

傲慢得不可思議，又很會記仇。從來沒有人敢冒犯他，至少，沒有活著的人敢……。

6 呎 2 吋高／右撇子／淺褐色眼珠／紅髮

格雷伯爵

來自比較沒有那麼淵遠流長（但還是很古老）的格雷伯爵家族。

5 呎 9 吋高／右撇子／淺褐色眼珠／白髮

顯赫子爵

大概是你見過最年邁的人。據說他活得比他所有的兒子都還要久。

5 呎 2 吋高／左撇子／灰色眼珠／深褐色頭髮

案發現場

調查機關
室內

新成立的組織，調查唯靈論和其他相關現象。

可能鬧鬼的宅邸
室內

人們在此尋找鬼魂，特別是在地下室火爐附近。

咖啡屋
室內

可以在此一邊喝咖啡，一邊討論靈異事件。

提示

在版權頁上凌亂寫著：「栗紅男爵，是調查機關的第一位成員。」

可能凶器

刀子	瘟疫	有寶石裝飾的權杖
刀子 中等重量	**瘟疫** 很輕	**有寶石裝飾的權杖** 很重
不是什麼有名的刀，只是把很普通的刀。	不是大名鼎鼎的黑死病，而是其他正在流行的疫病。	屬於皇室珠寶，而且就像大部分珠寶，是從其他國家偷來的。

線索和證據

- 刀子出現在新近成立的組織總部。
- 子爵憎恨鬼魂，所以他從未接近過可能鬧鬼的宅邸。
- 男爵和帶來瘟疫的嫌疑犯有感情糾葛，這是本案最大的支線劇情。
- 寶石權杖上發現的指紋證實，持有它的嫌疑犯是左撇子。
- **薰衣草爵士的屍體倒在破碎的咖啡杯旁。**

凶手？ _____

凶器？ _____

地點？ _____

答案請見 173 頁。

15 誰殺了黑鬍子的鸚鵡 🔍

歐布斯迪安的下一本小說背景是海盜世界，充滿了刺激、冷顫和各種顏色的大
鬍子。第一章的劇情翻轉讓邏輯客大呼過癮——海盜黑鬍子的鸚鵡被殺死了。
天啊，邏輯客心想，誰敢招惹黑鬍子，他一定麻煩大了！

嫌疑犯

黑鬍子

他的鬍子讓他出名，許多人都敬畏他。

7 呎高／右撇子／黑色眼珠／黑髮

藍鬍子

只是殺害妻子的法國男人，並不是海盜。

6 呎 6 吋高／左撇子／藍色眼珠／藍色頭髮

沒鬍子

他曾經叫做紅鬍子，但後來把鬍子刮了，是
個兼職海盜。

5 呎 9 吋高／右撇子／綠色眼珠／紅髮

案發現場

超級漩渦
戶外

大海中間有個大
洞，所有水都要流
光了。

海盜灣
戶外

海盜喝酒的地方，
順便思考要把寶藏
埋在哪。

海盜船
戶外

我身為海盜而生。
當然，也無可避免
的身為海盜而死。

邏輯客翻到書背，發現有人寫下線索：「第五章有提到，海盜灣有座防衛用的砲臺。」

可能凶器

大砲 很重	**彎刀** 中等重量	**假的藏寶圖** 很輕
通常不會只用來殺死一個人（或鸚鵡）。	其實是把彎掉的劍。	這張地圖會把人騙到陷阱坑。

線索和證據

- 藍鬍子帶著彎刀，或者假的藏寶圖在海盜船上，兩者只有一件為真。
- 身高第二高的嫌疑犯，出現在海盜生活和死去的地方。
- 假的藏寶圖在大海裡不斷轉圈，並在鹹水裡被泡爛。
- 身高最矮的嫌疑犯懷疑帶著大砲的嫌疑犯。
- **鸚鵡的屍體漂浮在海盜灣的水面上。**

凶手？ ＿＿＿＿＿＿＿

凶器？ ＿＿＿＿＿＿＿

地點？ ＿＿＿＿＿＿＿

16 出版社殺人事件 🔍

邏輯客到小說家歐布斯迪安的出版社尋找屍體。他找到了一具，但不是小說家的。這名死者是位高權重的業務，陳屍地點在他的辦公室。

嫌疑犯

愛芙莉編輯

史上最出色的愛情小說編輯。

5 呎 6 吋高／左撇子／淺褐色眼珠／灰髮

蘋果綠助理

她的父親是校長，希望能讓父親以她為傲。但你知道她辦不到什麼嗎？養活自己。

5 呎 3 吋高／左撇子／藍色眼珠／金髮

墨水業務

她有著純潔的心，但滿腦子也都想著黃金。假如你想活得久一點，別惹她。

5 呎 5 吋高／右撇子／深褐色眼珠／黑髮

案發現場

陽臺
戶外

站在這，也許可以看見你的城市。

最棒的辦公室
室內

業績最好的業務可以得到這間辦公室，最差的人則會被開除。

多餘稿件的倉庫
室內

同時是焚化爐。

可能凶器

|
復古打字機
很重

能寫出巧妙的文字，
也能砸在人頭上。 |
一大疊書籍
很重

可以把它推倒，用來
壓死某個人，但很難
搬著它行動。 |
大量的紙
中等重量

可以用這些紙張的邊
緣割傷人數千次，或
是整疊拿起來砸人。 |

線索和證據

- 編輯和帶著一大疊書的嫌疑犯，彼此認識好幾年了。

- 助理不能進入陽臺。

- 邏輯客收到偵探俱樂部送來的線索：「墨水業務帶了中等重量的凶器。」

- 在多餘稿件倉庫的嫌疑犯必須是右撇子，否則會被燒傷。

- **死在辦公室裡的業務，是當月業績最好的業務。**

凶手？ _____

凶器？ _____

地點？ _____

答案請見 174 頁。　55

17 一名水手之死

在傳奇出版商粉筆董事長的遊艇上，邏輯客簽下一份套書合約，並著手調查一名水手的謀殺案——他事後可以寫進故事裡。至少，在案件偵破之後可以。

嫌疑犯

 他的小說榮獲書本王國獎。他的書厚達 6,000 頁，內容都是關於泥土。

書卷獎得主甘斯波洛 6 呎高／左撇子／淺褐色眼珠／淺褐色頭髮

 在多年前就參透了出版業，從不沉溺於過去。身價高達 10 億美元。

粉筆董事長 5 呎 9 吋高／右撇子／藍色眼珠／白髮

 她有著純潔的心，但滿腦子也都想著黃金。假如你想活得久一點，別惹她。

墨水業務 5 呎 5 吋／右撇子／深褐色眼珠／黑髮

案發現場

甲板
戶外

可以眺望大海，但別太靠近邊緣，可能會被推下去。

引擎室
室內

遊艇的動力來自核子反應爐。

餐廳
室內

他們以很低的薪資聘用了許多頂級的廚師。

提示

另一艘船經過，旗桿上的橫幅寫著：「就像『謀羅牌』一樣，這些字也被打亂了。第一個字是『在』。」

可能凶器

古老的船錨 很重	**金色的筆** 很輕	**鯊魚寶寶** 中等重量
上面覆蓋著青苔，鍊子都鏽蝕了。	可以用來簽合約，也可以刺死競爭者。連墨水都是金色的。	扔在敵人身上，就能看著那些小牙齒把事情搞定。

線索和證據

- 身高第二高的嫌疑犯從未進過引擎室。
- 某個暈船的人歪七扭八的寫下線索：「是犯的甲子在疑撇板左嫌。」
- 書卷獎得主很嫉妒帶著金色筆的嫌疑犯。「為什麼我不帶一枝金色的筆呢？」他這麼想著。
- 遊艇嚴格禁止船錨進入餐廳，沒人會違反這條規定，就算要殺人時也不會。
- 船錨並不屬於身高最高的嫌疑犯。
- **水手的身體裡卡著一顆小小的尖牙。**

凶手？ _____

凶器？ _____

地點？ _____

答案請見 174 頁。

18 書本王國協會主席死亡之謎 🔍

那一年，在書本王國獎第 138 屆頒獎典禮上，邏輯客獲得一項崇高榮譽的提名：年度真實故事改編懸疑謀殺新書大獎。不幸的是，就在得獎者公布後，書本王國協會的主席遭到殺害。但凶手是誰？誰贏得了大獎？

嫌疑犯

哲學家骨頭

黑暗但迷人的哲學家。

5 呎 1 吋高／右撇子／淺褐色眼珠／禿頭

邏輯客

他終於親身參與謀殺案了——但這也意味著他是嫌疑犯之一。

6 呎高／右撇子／深棕色眼珠／黑髮

傳奇的賽維爾頓

黃金時代的傳奇演員，如今也處於生命中的黃金年華。

6 呎 4 吋高／右撇子／藍色眼珠／銀髮

案發現場

舞臺
室內

你會在此領獎，並接受臺下觀眾如雷的掌聲。

提名桌
室內

幾位被提名者將一起坐在這裡。

後臺
室內

實習生和助理在此努力與繩索、把手、和控制臺奮戰著。

提示

一位代表宣布：「我剛剛收到這則訊息：有人要我們告訴你，信件裡的字序都被重新排列過，而賽維爾頓帶了墨水筆。真是奇怪的訊息，但內容就是這樣。」

可能凶器

書卷獎
中等重量

出版業崇高榮譽獎項的暱稱。上頭假的金漆有點斑駁了。

很重的書
很重

甘斯波洛6,000頁厚的泥土書。

墨水筆
很輕

可以用來簽支票或刺別人的脖子。不幸的是，這支筆會漏水。

線索和證據

- 哲學家討厭書卷獎的獲獎者。
- 有個瘋狂書迷給了邏輯客一張紙條，上面是字跡凌亂的線索：「奇疑人厚的懷的重著賽傳頓維書爾帶本。」
- 坐在提名桌的嫌疑犯持有中等重量的凶器。
- 賽維爾頓帶著很重的書，或者在舞臺，兩者只有一件為真。
- **受害者的屍體倒在控制臺上。**

嫌疑犯　　　　案發現場

可能凶器						
案發現場						

凶手？ _____

凶器？ _____

地點？ _____

答案請見174頁。

19 巡迴簽書會之死 🔍

邏輯客的出版社邀請他舉辦巡迴簽書會，宣傳《每天破一起謀殺案（1）》，但他們得取消其中一站，因為一名書店老闆被公司旗下的作家殺害了。然而，有鑑於出版業倫理，他們不能說哪一站被取消了。邏輯客得自己找答案。

嫌疑犯

圖斯卡尼校長

推理學院的校長，她已經推論出從謀殺案脫罪最好的方式。當然，只是理論上來說。

5 呎 5 吋高／左撇子／綠色眼珠／金髮

莎拉登部長

她是國防部長，但也親自犯下數起戰爭罪，其中有些罪行甚至以她命名。

5 呎 6 吋高／左撇子／綠色眼珠／淺褐色頭髮

梅芙副總裁

科技未來公司的副總裁。假如她邀請你進入她的元宇宙，請有禮貌的拒絕。

5 呎 8 吋高／右撇子／深褐色眼珠／黑髮

案發現場

好萊塢
戶外

又稱天使之城、樂來越愛你之地、夢工廠。

科技烏托邦
戶外

一名富翁在沙漠蓋了這座全自動城市，目標是顛覆食品產業。

德拉克尼亞共和國
戶外

前身是神聖德拉克尼亞國。

提示

邏輯客接到神祕的電話，對方壓低聲音說：「幸運的是，食物產業即將受到威脅的國家還有六分儀。」真是奇怪的電話惡作劇。

可能凶器

筆記型電腦 中等重量	**有毒的蠟燭** 中等重量	**六分儀** 中等重量
你的工作機器，但也連結著所有能讓你分心的東西。	如果點燃，房間裡的每個人都會死，但聞起來會有薰衣草味。	請收起你下流的想法，並像個水手一樣思考[3]。

線索和證據

- 夢工廠的每個人都有筆記型電腦。

- 德拉克尼亞共和國裡沒有六分儀——是的，沒有半個人有。

- 除非好萊塢電影對軍方的描繪更加正面，否則部長拒絕出訪該地。

- 六分儀的擁有者對元宇宙有瘋狂的執念。

- **書店老闆的屍體聞起來有薰衣草的味道。**

凶手？ _____

凶器？ _____

地點？ _____

3 譯按：原文是 sextant，作者用前三個字母「sex」（性）玩文字遊戲。

20 辦公室謀殺案 🔍

巡迴簽書會結束後，邏輯客腳步蹣跚的回到辦公室。他的辦公室很小，但由於非常整齊，看起來比實際上更寬敞些。不幸的是，有四樣東西打亂了他整齊的擺設：房內有三個人在等他，地上還有一具屍體。

嫌疑犯

太空人布魯斯基

前蘇聯太空人，流著赤紅色的血液。他覺得這代表自己對祖國的赤忱。

6 呎 2 吋高／左撇子／深褐色眼珠／黑髮

緋紅醫師

根據她的說法，她是自己這輩子見過最聰明的醫師，她或許也沒說錯。

5 呎 9 吋高／左撇子／綠色眼珠／紅髮

咖啡大總管

濃縮咖啡級的高手，曾經泡過一杯濃到能殺死人的咖啡。

6 呎高／右撇子／深褐色眼珠／禿頭

案發現場

主要辦公室
室內

有一張桌子，整櫃的邏輯書，和一扇對著磚牆的窗戶。

櫥櫃
室內

邏輯客的衣服按照字母順序，整理得整整齊齊。

等候室
室內

沒有負責接待的人，放了一個鈴鐺，和一個牌子寫著「請稍候」。

提示

邏輯客總是將推理學院的文憑展示在等候室。這件事可不需要神祕的訊息來告訴他。

可能凶器

推理學院學位證書
很重

裝在沉重的橡木框裡，重量足以對人造成傷害。

皮革手套
很輕

小心戴皮手套的人，他已經殺了一隻牛，剝了牠的皮。

放大鏡
中等重量

可以用來找線索、讀很小的字，或生火。

線索和證據

- 太空人憎恨那位帶著放大鏡的嫌疑犯。
- 放大鏡出現在磚牆的窗景旁。
- 醫師出現在許多按照字母排列的大衣後方。
- 皮手套一定不在等候室。
- **凶器是邏輯學位證書。**

凶手？ _____

凶器？ _____

地點？ _____

答案請見 175 頁。

21 油田奇案

邏輯客按照老舊海盜藏寶圖的指示，來到海邊的一處油田。抵達標記著「X」的地點時，他發覺小說家歐布斯迪安已經在那裡了，此外還有兩個人。總共三個人，如果你不把屍體也算進去的話。

嫌疑犯

粉筆董事長

他在多年前就參透了出版業，從不沉溺於過去。身價高達 10 億美元。

5 呎 9 吋高／右撇子／藍色眼珠／白髮

午夜三世

或許是世上唯一能重振午夜電影公司昔日榮光的人。

5 呎 8 吋高／左撇子／深褐色眼珠／深褐色頭髮

小說家歐布斯迪安

她死而復生了！

5 呎 4 吋高／左撇子／綠色眼珠／黑髮

案發現場

鑽油平臺
戶外

正在開挖另一個巨大的油井。

辦公室
室內

冷氣的溫度非常低，把油田生產的能源都用光了。

古老的遺跡
戶外

從油田的邊緣就可以看見，遺跡的輪廓映照在夕陽下。

提示

在所有關於這個地方的法律文件中，有一則潦草寫下的訊息是給邏輯客的：「根據靈視，只要把字序重新排列，就能看懂線人的訊息。」

可能凶器

鐵撬
中等重量

鐵撬被用於犯罪的比例實在是太高了。

一根鋼筋
中等重量

很長的金屬。通常會和水泥一起使用。

油桶
很重

看起來比較像個巨大的罐子，而不是鼓[4]。

線索和證據

- 沒有人會把油桶放在古老遺跡附近，這是迷信。
- 董事長帶了油桶，或者鐵撬出現在油井，兩者只有一件為真。
- 線人給了邏輯客一張紙條，上面寫著：「身最不嫌在高矮犯遺的跡。」
- 午夜三世和小說家都沒有去過辦公室。
- **受害者旁邊發現了一些水泥粉。**

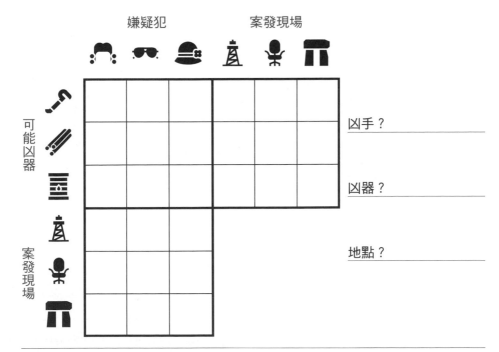

凶手？

凶器？

地點？

22 事務所爭奪戰 🔍

小說家和世上最昂貴的法律事務所簽約。事務所名為「黑石與黑石」，其中一位黑石要求邏輯客到他的辦公室提供證詞。不幸的是，當邏輯客到場時，黑石已經沒辦法這麼做了（他死了）。

嫌疑犯

小說家歐布斯迪安　她有一大群辯護律師。這也是她的書《我的辯護律師大軍》的靈感來源。

5 呎 4 吋高／左撇子／綠色眼珠／黑髮

梅芙副總裁　科技未來公司的副總裁。假如她邀請你進入她的元宇宙，請快步走開。

5 呎 8 吋高／右撇子／深褐色眼珠／黑髮

黑石大律師　極為精通律師最重要的技能：收錢。

6 呎高／右撇子／黑色眼珠／黑髮

案發現場

大廳
室內

有超大噴水池、大理石桌、隨時準備報警的櫃臺人員。

律師辦公室
室內

狹小、擁擠、堆滿東西，很可能就只是個櫥櫃。

合夥人辦公室
室內

掛著合夥人與每一位美國總統的合照——連很爛的也沒漏掉。

提示

邏輯客收到陌生號碼傳來的訊息：「我們的水晶專家說，大理石半身像在合夥人辦公室——我跟你賭一千萬元。」事實的確是如此，還好邏輯客沒有和他賭。

可能凶器

大理石半身像
很重

是個有名律師的半身雕像，但別上網查他的事，你會後悔的。

令人困惑的合約
很輕

法律術語太過艱澀難懂，恐怕會讓你長動脈瘤。

有毒的墨水瓶
很輕

夠毒嗎？非常夠。

線索和證據

- 律師常會用密碼做筆記。邏輯客找到其中一份：「辦室師晴綠公嫌律在疑色眼的犯。」
- 擁有自己元宇宙的嫌疑犯從未踏進合夥人辦公室。
- 身高最高的嫌疑犯，迷戀著帶來毒墨水瓶的嫌疑犯。
- 帶著合約的嫌疑犯是左撇子。
- **在屍體旁邊，有某個爭議人物的半身像。**

嫌疑犯　　　　案發現場

凶手？ _____

凶器？ _____

地點？ _____

答案請見 176 頁。

23 法庭殺人事件

小說家歐布斯迪安的審判終於開始了，邏輯客穿著最正式的大衣來到法庭。他希望看到正義伸張。然而，他見證的卻是一場謀殺案。書記官的死和小說家有關嗎？或者這只是一起日常的殺人事件？

嫌疑犯

覆盆子教練

無論你身處密西西比州的哪一帶，他都是你那一帶最棒的教練。

6呎高／左撇子／藍色眼珠／金髮

柯柏警官

自從犯下謀殺案後，柯柏警官已被停職，行政單位利用這段時間正在對付她。

5呎5吋高／右撇子／藍色眼珠／金髮

芒果神父

發誓保持清貧，卻開著 BMW 豪車。發誓順服，卻有 25 個部下。

5呎10吋高／左撇子／深棕色眼珠／禿頭

案發現場

法庭
室內

審判進行的場地。

停車場
戶外

這座停車場的警車，比邏輯客上次被卡在警察大遊行時還要多。

法官辦公室
室內

景色優美。有一張高級的桌子，和掛滿黑袍的衣櫃。

提示

神祕的人影扔下神祕的包裹。保全仔細檢查過後，交給邏輯客。裡面只有一張紙，以及一條訊息：「我在停車場發現這張紙。」

可能凶器

公證人印章
中等重量

可以蓋在各種東西上──從紙張文件到人的額頭。

正義女神的天秤
很重

正義女神或許是盲目的,但那是因為有人用天秤把她敲昏了。

一大疊文件
很重

一張紙太輕了,殺不死人,但夠大疊的紙就可以。

線索和證據

- 有人用顫抖的手遞給邏輯客一條訊息:「犯庭右法是疑個撇嫌的在子。」
- 正義女神的天秤當然不會在停車場,停車場是停車的地方。
- 由於警官犯下過殺人罪,他們安排她去做公證工作。
- 神父帶來了一大疊文件。
- **屍體出現在法官辦公室。**

嫌疑犯　　　　案發現場

可能凶器						
案發現場						

凶手? _____

凶器? _____

地點? _____

答案請見 176 頁。

24 陪審團長死亡之謎 🔍

終於，世紀大審判要開始了。小說家的表現完美。然而，當陪審團準備宣判前，陪審團長卻被殺死了。顯然，每個人都認為她是凶手。但這是真的嗎？

嫌疑犯

潘恩法官

法庭的主人，有一套自己堅信的正義，完全由她所獨斷。

5呎6吋高／右撇子／深褐色眼珠／黑髮

柯柏警官

身為女警嫌疑犯最棒的地方，就是可以省略中間人，直接調查犯罪（並脫罪）。

5呎5吋高／右撇子／藍色眼珠／金髮

小說家歐布斯迪安

她在審判過程中都顯得端莊自持，書的銷量突破天際。

5呎4吋高／左撇子／綠色眼珠／黑髮

案發現場

公眾席
室內

當事人家屬，和真實犯罪節目狂熱者的座位。

法官席
室內

這張椅子最高，一看就知道法官在此的權力。

陪審團席
室內

從某種程度上來說，審判其實就是為了這12名觀眾表演的節目。

提示

柯柏警官說：「是哪個天才把這張便條紙貼在我的背後，說根據星座，木槌是我帶的？」

70

可能凶器

警棍
中等重量

相當適合對無辜人民施暴的工具。

木槌
中等重量

給法官這樣的一支大槌子是有目的的（威嚇人）。

旗子
很重

旗子在暴力史中有著漫長且可敬的地位。

線索和證據

- 木槌和犯罪節目狂熱者的距離很遙遠。
- 邏輯客收到偵探俱樂部的訊息：「非常合理的，法官坐在法官席上。」
- 小說家偷渡了一根警棍進場，理由是「自我防衛」，但這聽起來相當可疑。
- 警官帶了木槌，或者法官在公眾席，兩者只有一件為真。
- **和許多歷史前例一樣，凶手使用的凶器是旗子。**

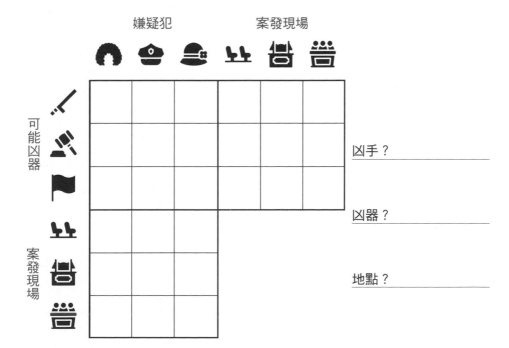

凶手？ _____

凶器？ _____

地點？ _____

25 是正義還是命運？🔍

小說家歐布斯迪安入監服刑後，邏輯客幾乎馬上就接到高級監獄的電話，並得知這位女士被人殺害了。這是正義？還是命運？他只知道，這是個大謎團。

嫌疑犯

提示

邏輯客收到一封訊息，內容很簡單：「你得靠自己了。」

莎拉登部長

她是國防部長，但也親自犯下數起戰爭罪，其中有些罪行甚至以她命名。

5 呎 6 吋高／左撇子／綠色眼珠／淺褐色頭髮

魔術師奧羅琳

她認為自己會入獄都是小說家歐布斯迪安的錯，畢竟她陷害了自己。

5 呎 6 吋高／左撇子／綠色眼珠／金髮

番紅花小姐

她也責怪小說家，不過這就比較不令人同情了——畢竟她真的有罪。

5 呎 2 吋高／左撇子／淺褐色眼珠／金髮

案發現場

水療區
室內

用「囚犯招待協會」的錢蓋的。

停車場
戶外

囚犯可以花錢把自己的車停在這裡，關多久就停多久。

單人套房
室內

假如囚犯的錢夠多，就可以升等到單人套房。

可能凶器

價碼 25 萬美元的律師
很重

全世界最危險（也最昂貴）的凶器。

以設計師套裝做的繩子
中等重量

當你需要繩子，手邊卻只有設計師套裝時也只能發揮創意了。

黃金手銬
很重

這個就有點誇張了，對吧？

線索和證據

- 某人給了邏輯客寫著混亂訊息的紙：「都師們我在人室律看內到。」
- 部長有一副客製化的金色手銬。
- 偵探俱樂部傳來線索：「案件發生時，最矮的嫌疑犯正在水療區放鬆。」
- 魔術師的薪水不足以負擔單人套房。
- **小說家的屍體被發現時，其頸部纏繞著設計師套裝製成的繩子。**

凶手？ _____

凶器？ _____

地點？ _____

答案請見 177 頁。

證物 B：
無理探長的占星入門指南

星座	符號	元素	日期
牡羊座	♈	火	3/21~4/19
金牛座	♉	土	4/20~5/20
雙子座	♊	風	5/21~6/21
巨蟹座	♋	水	6/22~7/22
獅子座	♌	火	7/23~8/22
處女座	♍	土	8/23~9/22
天秤座	♎	風	9/23~10/22
天蠍座	♏	水	10/23~11/21
射手座	♐	火	11/22~12/21
摩羯座	♑	土	12/22~1/19
水瓶座	♒	風	1/20~2/18
雙魚座	♓	水	2/19~3/20

其他化學符號					
水銀	☿	硫磺	🜍	鐵礦	☿
鐵	♂	油	🝆	硝石	⊘
地	🜨	火	△	輻射	☢
天王星	⛢	溶解	♆	酵母	♇

第二章 ＞
微燒腦

接下來的 25 個謎團中，邏輯客調查了世界上最奇異的現象，包括天文學、鍊金術和外星人。但只有一點是不變的：無論邏輯客走到哪，謀殺似乎都如影隨形。

為了解開接下來極度複雜的 25 個案子，邏輯客會需要占星和鍊金術指南的幫助（證物 B）。表格中提供了解開可怕謎團的關鍵資訊。

邏輯客並不相信神祕學，但他也不會拒絕天上掉下來的幫助，因為謎題越來越複雜了。在這些謎團中，除了線索和證據外，你也必須檢視嫌疑犯的供詞。內容或許令人困惑，但請謹記一點：**凶手永遠會撒謊，其他嫌疑犯則都會說真話。**

有時候，你可以立刻看破謊言；其他時候，你或許會需要想想，當其中一個人在撒謊，代表的是什麼。也有些時候，你可能得測試特定的嫌疑犯，看看在他說謊的情況下，其他人說的是否有可能都是實話。

唯一的凶手就是撒謊的人，只有凶手會撒謊。

如果希望挑戰更困難，可以接受偵探俱樂部的「全都在心中挑戰」：**試著不使用鉛筆解開這 25 起案件，完全只在大腦中思考，而且一題也不答錯。**

直到本書出版前，都沒有任何偵探能挑戰成功。你辦得到嗎？

26 郵差謀殺案

邏輯客查看他的郵政信箱。但裡頭沒有《每天破一起謀殺案》的版稅支票，他反而發覺郵差被謀殺了。現場被馬上封鎖。郵局執行業務風雨無阻，但是一遇到謀殺就停擺了，邏輯客心想。

嫌疑犯

緋紅醫師

她的飲食亂七八糟。但假如她得了心臟病，她一定能為自己動手術。

5 呎 9 吋高／左撇子／綠色眼珠／紅髮／水瓶座

荷尼市長

他知道許多政治內幕，也想確保市民每一票都投給他。

6 呎高／左撇子／褐色眼珠／淺褐色頭髮／天蠍座

咖啡大總管

濃縮咖啡級高手，偏好在早晨聞到咖啡香，而不是汽油彈的氣味。

6 呎高／右撇子／深褐色眼珠／禿頭／射手座

案發現場

郵車
室內

固若金湯，如果不用付油錢，很適合開來兜風。

長長的隊伍
戶外

不少排隊等著寄信的民眾。

分類室
室內

郵務人員用一臺機器，將垃圾信件、帳單、廣告型錄分門別類。

提示

「邏輯客終於檢查了自己的信箱，發現一個神祕的紅色信封，上面被人潦草的寫了⋯「你可以相信市長。」

可能凶器

拆信刀
很輕

銳利的刀子，專門給那些不肯用手把信封撕開的人。

郵戳章
中等重量

蓋在郵票上的戳章。

沉重的包裹
很重

綁了美麗的紅色彩帶，剛好可以掩蓋住血跡。

線索和證據

- 自從「那場意外」後，拆信刀就不得進入分類室，至今無人違規。
- 帶著沉重包裹的嫌疑犯對自己的禿頭很敏感，不希望被寫入線索中。

嫌疑犯供詞（記得：凶手會撒謊，其他人只說實話。）

緋紅醫師：「我帶了郵戳章。」

荷尼市長：「緋紅醫師不在郵車上。」

咖啡大總管：「拆信刀在郵車裡。」

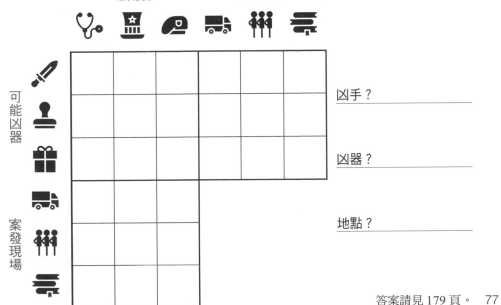

凶手？ _____

凶器？ _____

地點？ _____

答案請見 179 頁。

27 神祕森林殺人事件

邏輯客開車穿過神祕的樹林，不禁全身打冷顫。當然，這也可能是因為車子裡的冷氣開得太強。很快的，他就被迫在路邊停車，一部分是為了調查某個搭便車人士的謀殺案，另一部分則是因為他的車子拋錨了。

嫌疑犯

覆盆子教練

無論你身處密西西比州的哪一帶，他都是你那一帶最棒的教練。

6 呎高／左撇子／藍色眼珠／金髮／牡羊座

柯柏警官

身為女警嫌疑犯最棒的地方，就是可以省略中間人，直接調查犯罪（並脫罪）。

5 呎 5 吋高／右撇子／藍色眼珠／金髮／牡羊座

玫瑰大師

他是西洋棋大師，隨時都在思考下一步。看他如何解決掉下一個對手吧！

5 呎 7 吋高／左撇子／深棕色眼珠／深棕色頭髮／天蠍座

案發現場

骷髏岩
戶外

像骷髏頭的岩石是天然的，或是有人雕刻的？

遠古的遺跡
戶外

只要出現這些石塊，你就知道，附近有人死了。

唯一的道路
戶外

在森林中蜿蜒曲折、只鋪了一半的唯一道路。

可能凶器

鏟子
中等重量

可以用它殺死某個人，然後用同一把鏟子埋起來！

儀式用匕首
中等重量

由某種邏輯客無法辨識的古老金屬製成。

有毒的蜘蛛
很輕

不尋常的結網狀況顯示，這並不是當地森林的原生種。

線索和證據

- 邏輯客瞥見帶著鏟子的嫌疑犯，但只注意到他的眼睛不是藍色的。
- 有毒的蜘蛛並未出現在唯一的道路上。

嫌疑犯供詞（記得：凶手會撒謊，其他人只說實話。）

玫瑰大師：「你必須研究每個棋子的步數。舉例來說，警官在骷髏岩！」

覆盆子教練：「是的，我發誓鏟子在古老遺跡那裡。」

柯柏警官：「我的證詞？我帶了一隻毒蜘蛛。」

凶手？ _____

凶器？ _____

地點？ _____

28 誰殺死了管理員？ 🔍🔍

抵達調查機關後，邏輯客被他們的預算嚇了一大跳。他們的園區有一座樹籬迷宮、天文臺，甚至還有迷你高爾夫球場！這個地方聘得起世界上一半的偵探。為什麼選中他呢？又是誰殺死了管理員？

嫌疑犯

神祕動物學家雲朵　每次有人看見大腳怪、雪怪或大腳野人，他都會知道。他也知道這些奇幻生物的差異。

5 呎 7 吋高／右撇子／灰色眼珠／白髮／天蠍座

藥草學家縞瑪瑙　她在溫室裡種植所有烹飪、法術和煉毒所需的植物。

5 呎高／右撇子／深棕色眼珠／黑髮／處女座

奧柏金大廚　據說她曾經謀殺親夫，煮了他的肉。

5 呎 2 吋高／右撇子／藍色眼珠／金髮／天秤座

案發現場

走不出去的樹籬迷宮
戶外

由傳奇的藝術家艾雪所設計。

天文臺
室內

讓人研究星象、享受浪漫夜晚，或是謀殺某人。

迷你高爾夫球場
戶外

18 個球洞，裡頭有風車、洞穴和 360° 軌道。太驚人了！

提示

調查機關有個透過靈媒之力解開懸案的人，他自信的宣告：「藥草學家在天文臺。」

可能凶器

幾乎永動機
很重

沒辦法永動，大概只能持續兩、三分鐘。

尋龍尺
中等重量

可以用來尋找水源、石油，或某些混蛋。

高度過敏性的油
很輕

每個人對它都嚴重過敏，致死性極高。

線索和證據

● 身高第二高的嫌疑犯，帶著高度過敏性的油。

● 謀殺案發的當下，天秤座的嫌疑犯正在第 17 球洞附近。

嫌疑犯供詞（記得：凶手會撒謊，其他人只說實話。）

神祕動物學家雲朵：「尋龍尺不在樹籬迷宮。」

藥草學家縞瑪瑙：「永動機不在天文臺。」

奧柏金大廚：「藥草學家帶了永動機。」

凶手？

凶器？

地點？

答案請見 179 頁。

29 被詛咒的匕首

「哈囉！」邏輯客大喊：「我來這裡見局長！」沒有人回應，所以他四處張望。這座莊園似乎也是由艾雪設計的，樓梯和走道彼此交纏，每個平面上都放滿了書。或許最不讓人意外的景象，就是那具屍體了吧。

嫌疑犯

社會學家恩柏

代表的是冷硬派的科學，總是呼籲別人質疑自己的經驗。

5 呎 4 吋高／左撇子／藍色眼珠／金髮／獅子座

語言學家弗林特

你可以從詞源學了解一個字的來源，與其過去的意思。

5 呎 2 吋高／左撇子／綠色眼珠／金髮／水瓶座

數字命理學家黑夜

數字和奧祕理論的奇才。他不只知道未知數 X 的值，也知道 X 的意思。

5 呎 9 吋高／左撇子／藍色眼珠／深棕色頭髮／雙魚座

案發現場

前車道
戶外

矗立巨大的石頭雕像，雕刻了各式各樣的動物。

神祕的閣樓
室內

據說鬧鬼，有許多古老的垃圾。

宴會廳
室內

能舉辦氣派的宴會和籃球比賽。

提示

浴室鏡子的霧氣上寫了很有幫助的訊息：「相信社會學家！」

可能凶器

被詛咒的匕首 中等重量	透石膏魔杖 中等重量	特殊的別針 很輕
某位伯爵夫人用這柄匕首自殺,在死前留下了詛咒。	可以用來下咒,或打碎別人的腦袋。	假如別在領口上,就代表你是某個祕密社群的成員。

線索和證據

● 一個水瓶座的人站在籃框下。

● 根據數字命理學家的計算,透石膏魔杖和某個不祥的數字有關,所以他絕對不會去碰。

嫌疑犯供詞(記得:凶手會撒謊,其他人只說實話。)

社會學家恩柏:「我只能說,我帶了一把受詛咒的匕首。」

語言學家弗林特:「假如想想這些字的來源,你可以說,我別著特殊的別針。」

數字命理學家黑夜:「根據所有的數字顯示,別針出現在神祕的閣樓。」

凶手?_____

凶器?_____

地點?_____

30 密室殺人事件

邏輯客走進局長辦公室，說：「我是來這裡見局長的。」不幸的是，辦公室裡的人告訴他：「局長死了。」不過，他們沒有人離開房間。邏輯客沒有見到局長，反而偵破了他的謀殺案。

嫌疑犯

數字命理學家黑夜

數字和奧祕理論的奇才。他不只知道未知數Z的值，也知道Z的意思。

5呎9吋高／左撇子／藍色眼珠／深棕色頭髮／雙魚座

藥草學家縞瑪瑙

她在溫室裡種植所有烹飪、法術和煉毒所需要的植物。

5呎高／右撇子／深棕色眼珠／黑髮／處女座

高級煉金術師渡鴉

大家總開玩笑說，所有的煉金術師都是高級煉金術師。渡鴉厭惡這個說法。

5呎8吋高／右撇子／淺棕色眼珠／深棕色頭髮／雙魚座

案發現場

書架梯
室內

可以爬上去書架拿書，或是在房間裡滑來滑去。

沙發
室內

假皮沙發，適合小睡片刻。

書桌
室內

上面放了1980年代的電腦，和許多重要文件。

可能凶器

催眠用懷錶 很輕	**一副「謀羅牌」** 很輕	**偽科學[1]儀器** 很重
假如你用力盯著這個懷錶，就能看出現在的時間。	你可以用這套謀殺主題的塔羅牌算命。	可以檢測周遭的量子流，以評估你內在的「脈流」。

線索和證據

- 受過偽科學訓練的嫌疑犯，出生在 9 月 7 日（參見第 74 頁證物 B）。
- 徹底搜查後，在兩張假皮椅間發現了一張算命卡牌。

嫌疑犯供詞（記得：凶手會撒謊，其他人只說實話。）

數字命理學家黑夜：「鍊金術師在書桌後。」

藥草學家縞瑪瑙：「數字命理學家站在書架梯上。」

高級鍊金術師渡鴉：「從鍊金學角度來說，有個偽科學學者站在書架梯上。」

凶手？ _____

凶器？ _____

地點？ _____

1 編按：宣稱為科學，或描述方式像科學，但實際上並不符合科學方法要求的知識。

答案請見 180 頁。

31 新月謀殺案

在與調查機關合作的第一個案子，邏輯客被派去他見過最黑暗的森林中。他以為自己躲得很隱密，在陰影裡觀察一群女巫舉行某種儀式。因此，當三位女巫暫停動作走向他時，他相當震驚。她們請他解開另一位女巫姐妹的謀殺案。

嫌疑犯

紫羅蘭女士

紫羅蘭群島的繼承人。紫羅蘭群島是世界上最大的法外地區。

5 呎高／右撇子／藍色眼珠／金髮／處女座

梅芙副總裁

科技未來公司的副總裁。假如她邀請你進入她的元宇宙，快跑！

5 呎 8 吋高／右撇子／深褐色眼珠／黑髮／金牛座

朱紅伯爵夫人

高䠷的年邁女性，有著重大的古老祕密。假如她是凶手，這肯定不是她第一次作案。

5 呎 9 吋高／左撇子／灰色眼珠／白髮／雙魚座

案發現場

中央火堆 戶外	**遠古的遺跡** 戶外	**茂密的森林** 戶外
用於占卜的火堆。	蓋滿了青苔，但看得出來還是同樣的那種遺跡。	美麗、黑暗、深邃的森林，貓頭鷹在其中鳴叫。

提示

邏輯客聯絡無理探長，尋求幫助。「啊！我才剛夢見這事件！」無理探長說：「原木是副總裁帶的！」

可能凶器

大釜
很重

可以拿來砸人，或是讓人喝一口裡頭的神祕液體。

原木
很重

巨大沉重的橡木。

掃把
中等重量

大家都說女巫能騎這個飛行，但邏輯客遇到的只會拿來掃地。

線索和證據

- 處女座的嫌疑犯站在貓頭鷹下，或許在規畫什麼。處女座就是規畫縝密。
- 出乎意料的，大釜並沒有放在火堆上。

嫌疑犯供詞（記得：凶手會撒謊，其他人只說實話。）

紫羅蘭女士：「不要相信一般平民。伯爵夫人帶了掃把來。」

梅芙副總裁：「這個嘛，掃把不是我帶的。」

朱紅伯爵夫人：「我沒有帶原木。」

凶手？ _____

凶器？ _____

地點？ _____

32 實驗室助理之死疑雲

接著，調查機關把邏輯客派到一個狂怒科學家的實驗室裡。先澄清一下，科學家沒有發瘋，而是氣炸了。他的助手遭到謀殺，害他的研究進度被迫延遲。

嫌疑犯

梅芙副總裁

科技未來公司的副總裁。假如她邀請你進入她的元宇宙，立刻離開！

5 呎 8 吋高／右撇子／深褐色眼珠／黑髮／金牛座

蘋果綠校長

對一切都很嚴格的校長，對於凶殺案就不一定了。雙手總是沾滿粉筆灰。

5 呎 11 吋高／右撇子／藍色眼珠／金髮／天秤座

史蕾特艦長

她是第一位踏上月球背面的女性，也是第一位涉嫌謀殺副駕駛的女性。

5 呎 5 吋高／左撇子／深褐色眼珠／深褐色頭髮／水瓶座

案發現場

屋頂
戶外

有座巨大的避雷針，連接著數百萬條電線。

巨大的把手
室內

實驗室巨大的把手，可以從「關」拉到「開」。

手術臺
室內

其附帶的皮革帶子，能把人或怪物固定在上面。

提示

邏輯客請無理探長進來。無理探長禁食了四十八小時，並向失去耐心的邏輯客解釋他看見的

飢餓靈視：「一滴噁心的黏液出現在皮帶上。」

可能凶器

罐子裡的大腦
很重

最糟的是，罐子裡的汁液流得到處都是。

巨大的磁鐵
中等重量

請遠離任何金屬。它的磁場非常強烈。

湯勺
很輕

就算是科學家也愛喝湯，特別是番茄湯。

線索和證據

- 有人注意到身高最矮的嫌疑犯，出現在「關」的標示附近。
- 副總裁從未接近過手術臺。

嫌疑犯供詞（記得：凶手會撒謊，其他人只說實話。）

梅芙副總裁：「艦長帶了超大磁鐵。」

蘋果綠校長：「罐子裡的大腦不在屋頂。」

史蕾特艦長：「和月亮一樣清楚的是，校長帶了罐子裡的大腦。」

凶手？ _____

凶器？ _____

地點？ _____

33 血染的詛咒

調查機關贊助了某座古老寺廟的考古工作，但在過程中，一位考古學家遭到殺害——是古老的詛咒嗎？他們堅持要無理探長和邏輯客一起調查，希望讓詛咒得到應有的尊重。

嫌疑犯

無理探長

深不可測的偵探。邏輯客只相信能證明的事物，而無理探長只相信證明不了的。

6 呎 2 吋高／左撇子／綠色眼珠／深棕色頭髮／水瓶座

亞蘇爾主教

據說會一視同仁的為朋友和敵人禱告。當然，祈禱的內容恐怕不太一樣……。

5 呎 4 吋高／右撇子／淺褐色眼珠／深棕色頭髮／雙子座

圖斯卡尼校長

推理學院的校長，她已經推論出從校友身上拿到最多錢的方法（勒索）。

5 呎 5 吋高／左撇子／綠色眼珠／金髮／天秤座

案發現場

宏偉的入口
戶外

在時間洗禮下，比較像是搖搖欲墜的入口。

神聖的房間
室內

誰知道這扇沉重的鐵門後，發生了怎樣的事？

最高祭壇
室內

巨大的石造祭壇，垂著腐爛的布料。

提示

無理探長偷偷向邏輯客展示他帶來的水晶骷髏頭，並問：「這有幫助嗎？」

可能凶器

水晶骷髏頭
中等重量

由水晶打造。或許是外星人的頭骨，也可能只是藝術品。

骷髏手臂
中等重量

這條死人的手臂，是另一個人的死因。

儀式用匕首
中等重量

由某種邏輯客無法辨識的古老金屬製成。

線索和證據

- 校長並不信任那個帶著水晶骷髏的嫌疑犯。
- 邏輯客運用理性原則，在戶外發現了一片骨頭碎片（他被絆倒了）。

嫌疑犯供詞（記得：凶手會撒謊，其他人只說實話。）

無理探長：「儀式用的匕首，在最高祭壇上。」

亞蘇爾主教：「儀式用的匕首是我帶來的。」

圖斯卡尼校長：「主教不在神聖的房間裡。」

凶手？ _____

凶器？ _____

地點？ _____

答案請見 181 頁。

34 墓園裡的屍體

接著,無理探長想到墓園去。於是,他用占星術判定要去哪個墓園,這個方法讓邏輯客不太開心。抵達墓園後,他們發覺守墓人才剛被殺害。無理探長用手肘撞了邏輯客一下,說:「我就說吧!」

嫌疑犯

羅爾林爵士

高雅的紳士,最近才受封——當然,前提是你相信他帶著的可疑文件。

5 呎 8 吋高／右撇子／藍色眼珠／紅髮／獅子座

顯赫子爵

你所見過最年邁的人。據說在所有老人都還年輕時,他就很老了。

5 呎 2 吋高／左撇子／灰色眼珠／深褐色頭髮／雙魚座

棕石修士

把一生奉獻給教會的修道人,特別投入於幫教會賺錢的工作。

5 呎 4 吋高／左撇子／深棕色眼珠／深棕色頭髮／摩羯座

案發現場

骨灰壁龕
室內

存放骨灰的拱頂或牆面。

巨大的陵墓
室內

午夜家族成員都下葬於這個金字塔型的墳墓。

禮品店
室內

可以買到小小的墓碑擺飾,或是吉祥物「骷髏頭先生」的絨毛玩具。

可能凶器

骷髏手臂 中等重量	**毒藥瓶** 很輕	**祈禱念珠** 中等重量
這條死人的手臂，是另一個人的死因。	別擔心，裝在瓶子裡很安全——等等，軟木塞呢？	象牙做的祈禱念珠，表面還刻著許多迷你的符號。

線索和證據

- 邏輯客的鑑識團隊在巨大的金字塔中發現一滴毒藥。
- 無理探長在骨灰壁龕裡發現一塊手指骨，證據確鑿！

嫌疑犯供詞（記得：凶手會撒謊，其他人只說實話。）

羅爾林爵士：「我帶了祈禱念珠。」

顯赫子爵：「是的，沒錯，我帶了骷髏手臂。」

棕石修士：「以教會名義發誓，我不在禮品店裡。」

凶手？＿＿＿＿＿＿＿＿

凶器？＿＿＿＿＿＿＿＿

地點？＿＿＿＿＿＿＿＿

答案請見 182 頁。

35 公社謀殺案

無理探長和邏輯客搭乘火車，前往無理探長在雜誌裡看見的一座公社[2]。抵達時，他們發現公社中群龍無首——他們的最高領袖剛剛遇害了。

嫌疑犯

蘋果綠助理

她離開了出版業，搬到這座公社。她的父親一點也不以她為傲。

5 呎 3 吋高／左撇子／藍色眼珠／金髮／處女座

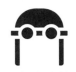

語言學家弗林特

你可以從詞源學了解一個字的來源，與其過去的意思。

5 呎 2 吋高／左撇子／綠色眼珠／金髮／水瓶座

數字命理學家黑夜

數字和奧祕理論的奇才。他不只知道未知數 E 的值，也知道 E 的意思。

5 呎 9 吋高／左撇子／藍色眼珠／深棕色頭髮／雙魚座

案發現場

營房
室內

除了領袖之外，每個人睡覺的地方。

圖書館
室內

有比你一輩子所看過更多的書（作者都是同一人）。

遠古的遺跡
戶外

似乎能催眠每個人。只要接近就會頭昏眼花。

提示

無理探長聽見風中的訊息，思考片刻後宣告：「語言學家帶了透石膏魔杖。」

可能凶器

透石膏魔杖 中等重量 能施咒語，或打碎某人的腦袋。	**湯勺** 中等重量 讓公社的大家啜湯。	**偽科學儀器** 很重 哇！你內在的脈流強烈到破表了！

線索和證據

- 身高最高的嫌疑犯進不去圖書館，因為圖書館的屋頂太低了。
- 在營房的嫌疑犯，有綠色的眼睛。

嫌疑犯供詞（記得：凶手會撒謊，其他人只說實話。）

蘋果綠助理：「透石膏魔杖不是我帶的。」

語言學家弗林特：「偽科學儀器不在遠古遺跡。」

數字命理學家黑夜：「根據所有數字顯示，我帶了透石膏魔杖。」

凶手？ _____

凶器？ _____

地點？ _____

2 編按：具一定權力的自治市鎮。

答案請見 182 頁。

36 超自然事件的證據

邏輯客非常興奮，因為他們即將搭遊輪出航。但他發覺，原來他搭上的竟然是前往百慕達三角洲的貨船。當一位水手死去時，無理探長高興極了。終於，有超自然事件的證據出現了！

嫌疑犯

橘子先生／女士　這證明了非二元性別者也能成為殺人犯，或者藝術家、詩人和嫌疑犯。

5 呎 5 吋高／左撇子／棕色眼珠／金髮／雙魚座

海軍上將　海軍上將之子，其父也是海軍上將。

5 呎 9 吋高／右撇子／藍色眼珠／淺棕色頭髮／巨蟹座

史蕾特艦長　她是第一位踏上月球背面的女性，也是第一位涉嫌謀殺副駕駛的女性。

5 呎 5 吋高／左撇子／深褐色眼珠／深褐色頭髮／水瓶座

案發現場

船長寢室
室內

貼滿了船長最愛的海浪圖樣。

貨櫃室
室內

數百萬磅的貨物，大多都是便宜的電器和快時尚衣物。

大海
戶外

在這裡可能會被鯊魚謀殺。

提示

無理探長翻閱他的夢日記，隨機指出幾個字，最終組合成：「案發現場在貨櫃室。」

可能凶器

下毒的萊姆酒
中等重量

唔，一瓶砒霜。

水手的繩索
中等重量

嚴重磨損，露出白色的纖維。

信號彈
很輕

你可以把信號彈射到空中，也可以打爆某人的頭。

線索和證據

- 尷尬的是，當海軍上將落海時，得向其他人求救。
- 有人看見和橘子先生／女士一樣高的嫌疑犯在把玩信號彈。

嫌疑犯供詞（記得：凶手會撒謊，其他人只說實話。）

橘子先生／女士：「我不在貨櫃室。」

海軍上將：「水手的繩索在船長寢室。」

史蕾特艦長：「你還希望我說什麼？我人在船長的寢室。」

	嫌疑犯			案發現場		
下毒的萊姆酒						
水手的繩索						
信號彈						
船長寢室						
貨櫃室						
海						

凶手？ _____

凶器？ _____

地點？ _____

答案請見 182 頁。

37 葬禮疑雲

邏輯客接到阿姨的電話，她說有位叔叔過世了，他們得設法籌措葬禮所有的開銷。此外，還需要有人解開這起命案。因此，邏輯客在許多年後第一次回到老家。值得慶幸的是，無理探長也和他一起去了。

嫌疑犯

芒果神父

發誓保持清貧，卻開著 BMW 豪車。發誓順服，卻有 25 個部下。

5 呎 10 吋高／左撇子／深棕色眼珠／禿頭／金牛座

荷尼市長

和邏輯客第一個案件的市長不是同一個人，而是一模一樣的雙胞胎。

6 呎高／左撇子／棕色眼珠／淺褐色頭髮／天蠍座

柯柏警官

身為女警嫌疑犯最棒的地方，就是可以省略中間人，直接調查犯罪（並脫罪）。

5 呎 5 吋高／右撇子／藍色眼珠／金髮／牡羊座

案發現場

連鎖餐廳
室內

有賣炸洋蔥。

二手商店
室內

看起來都是三手貨，連店內的飛蛾都很有歷史。

二手車賣場
戶外

銷售員告訴你這些車不會爆炸，但實際上就不知道了。

提示

無理探長投擲一些神祕符文，在書中尋找其意涵，接著宣布：「市長帶了古老的劍。」

可能凶器

古老的劍
很重

曾經在古老戰爭中，被一些壞傢伙所使用。鏽腐不堪。

斧頭
中等重量

當之無愧的謀殺懸案經典款。

放大鏡
中等重量

可以尋找線索，或是閱讀很小的字。

線索和證據

- 有人看見帶著放大鏡的嫌疑犯，用放大鏡檢查自己的禿頭。
- 警官不曾進入連鎖餐廳，他們拒絕給她打折。

嫌疑犯供詞（記得：凶手會撒謊，其他人只說實話。）

芒果神父：「斧頭不是市長帶的。」

荷尼市長：「古老的劍在連鎖餐廳。」

柯柏警官：「古老的劍不在二手車賣場。」

	嫌疑犯			案發現場		
古老的劍						
斧頭						
放大鏡						
漢堡						
衣服						
書						

凶手？＿＿＿＿＿＿

凶器？＿＿＿＿＿＿

地點？＿＿＿＿＿＿

答案請見 183 頁。

38 無理探長回老家 🔍🔍

在邏輯客的老家時，無理探長也收到一封傳真。傳真上說，他必須立刻趕過去，因為他（眾多的）叔叔之一過世了。那位叔叔是被殺害的，必須先找到凶手才能處理遺囑相關事務。

嫌疑犯

棕石修士

把一生奉獻給教會的修道人，特別投入於幫教會賺錢的工作。

5 呎 4 吋高／左撇子／深棕色眼珠／深棕色頭髮／摩羯座

朱紅伯爵

伯爵和他的妻子一樣充滿祕密，有些甚至連妻子也不知道。

5 呎 9 吋高／左撇子／灰色眼珠／白髮／雙魚座

占星家亞蘇爾

觀星者，對於你確切的出生時間、地點充滿了好奇與疑問。

5 呎 6 吋高／右撇子／棕色眼珠／淺棕色頭髮／巨蟹座

案發現場

草地
戶外

草又長又濃密，但整理得很好。

可容納 50 輛車的車庫
室內

無理探長的曾祖父過去曾經在此飼養馬匹。

寬敞的臥室
室內

比邏輯客的公寓還要大。

提示

無理探長思考他的一段靈視後宣告：「水晶匕首在巨大的床下。」

可能凶器

通靈板
很輕

你能在玩具店買到法力最強大的法器。

水晶匕首
中等重量

或許有某種儀式用途，但也可能只是搭配披風很好看。

沉重的密碼書
很重

可以用來破解密碼，也可以打破某個人的腦袋。

線索和證據

- 在車庫的嫌疑犯，並沒有帶著水晶匕首。
- 摩羯座的嫌疑犯帶了通靈板（摩羯座就是這種人）。

嫌疑犯供詞（記得：凶手會撒謊，其他人只說實話。）

棕石修士：「我以神的名義發誓，伯爵帶了沉重的密碼書。」

朱紅伯爵：「占星家不在草地上。」

占星家亞蘇爾：「看看星空啊！星空透露沉重的密碼書在草地上。」

凶手？ _____

凶器？ _____

地點？ _____

答案請見 183 頁。

39 旅館鬧鬼案

邏輯客和無理探長想入住一間傳說中鬧鬼的旅社。但抵達目的地時,他們發覺這間旅館雖然古老了一點,但美好舒適。只有一個問題——管家被殺死了。

嫌疑犯

薰衣草閣下

上議院保守派議員,也是音樂劇作曲家。

5 呎 9 吋高/右撇子/綠色眼珠/灰髮/處女座

番紅花小姐

美豔動人,魅力十足,但可能不是靠大腦吃飯的那種人。

5 呎 2 吋高/左撇子/淺褐色眼珠/金髮/天秤座

紫羅蘭女士

紫羅蘭群島的繼承人。紫羅蘭群島是世界上最大的法外地區。

5 呎高/右撇子/藍色眼珠/金髮/處女座

案發現場

雄偉的入口
室內

房客簽到簿寫滿了名字,但都沒有客人簽退。

鍋爐室
室內

鬧鬼最嚴重的房間。一氧化碳濃度肯定最高。

舞廳
室內

一對對美麗的舞者隨古典爵士樂舞動身體。

可能凶器

下毒的鬆餅
很輕

不只被下毒，還和石頭一樣硬。因此可能有兩種使用方式。

裝滿刀子的洗衣袋
很重

有時候，刀具也需要清洗。

黃金筆
中等重量

純金的筆（連墨水都是金的），價值超過一棟房子。

線索和證據

- 帶著裝滿刀子洗衣袋的嫌疑犯，出生於 10 月 13 日（參見第 74 頁證物 B）。
- 有人看見身高最高的嫌疑犯，在鍋爐室裡唸著某些咒語。

嫌疑犯供詞（記得：凶手會撒謊，其他人只說實話。）

薰衣草閣下：「紫羅蘭女士不在雄偉的入口。」

番紅花小姐：「我不確定這有沒有意義，但被下毒的鬆餅在舞廳裡。」

紫羅蘭女士：「身為淑女，我得說，那支金色的筆在雄偉的入口。」

凶手？ _____

凶器？ _____

地點？ _____

答案請見 184 頁。

40 錢在哪，謀殺案就出在哪

「跟著錢的流向走！」當無理探長帶著邏輯客，踏進他們這輩子看過最大的銀行時，他說：「錢在哪裡，謀殺案就出在哪裡。」銀行出納員的屍體證明了這件事。

嫌疑犯

朱紅伯爵

他漸漸發覺妻子對自己有所隱瞞，因為他的錢不見了。

5 呎 9 吋高／左撇子／灰色眼珠／白髮／雙魚座

翡翠先生

享有盛名的義大利珠寶商，走遍世界尋找稀有、珍貴的原石。

5 呎 8 吋高／左撇子／淺褐色眼珠／黑髮／射手座

顯赫子爵

你所見過最年邁的人。據說他記得所有人都已忘記的事物。

5 呎 2 吋高／左撇子／灰色眼珠／深褐色頭髮／雙魚座

案發現場

時鐘室
室內

讓室外時鐘運轉的齒輪、螺絲和黃銅零件。

密室
室內

裡面擺著影印機和有趣的鈔票。

金庫
室內

擺滿了保險箱，裝著鈔票、黃金，和祕密。

提示

無理探長進入出神狀態，說：「顯赫子爵戴著手套，以掩飾他慘白的雙手。」

可能凶器

筆記型電腦 中等重量 你的工作工具，但也連結著所有能讓你分心的東西。	**地球儀** 很重 可以策劃征服世界，或是裝一些飲料。	**皮革手套** 很輕 小心戴皮手套的人，他已經殺了一隻牛，剝了牠的皮。

線索和證據

- 金庫內有一隻牛皮手套。
- 射手座的嫌疑犯，出現在時鐘室。

嫌疑犯供詞（記得：凶手會撒謊，其他人只說實話。）

朱紅伯爵：「我待在密室裡。」

翡翠先生：「我向你保證，地球儀在密室裡。」

顯赫子爵：「太誇張了！地球儀不是我帶的！」

凶手？ _____

凶器？ _____

地點？ _____

41 無法預見自己死亡的靈媒

「機構從 PRL 取得了一些看起來很有希望的數據。」無理探長用著邏輯客聽不懂的縮寫說道：「假如他們能證明這個靈媒是真的，我們就要給他們 100 萬元。」不幸的是，他們唯一能證明的就是這個靈媒已經死了。

嫌疑犯

魔術師奧羅琳
「監獄技藝計畫」的參與者。獄方讓入獄的魔術師，評估靈媒的真實性。

5 呎 6 吋高／左撇子／綠色眼珠／金髮／牡羊座

緋紅醫師
的確，她會駕駛只有一具引擎的飛機。假如不幸墜機了，她也會幫自己把骨頭接回來。

5 呎 9 吋高／左撇子／綠色眼珠／紅髮／水瓶座

朱紅伯爵夫人
高䠷的年邁女性，有著重大的古老祕密，例如她捐了多少錢給 PRL。

5 呎 9 吋高／左撇子／灰色眼珠／白髮／雙魚座

案發現場

草地
戶外

布滿了探測術實驗造成的坑洞。

屋頂
室內

他們在這裡成功進行了靈魂投射實驗，但升空的部分失敗了。

隔離室
室內

漆黑的房間裡擺著一個水缸。

可能凶器

半永動機
很重

其實沒辦法永動，運作時間的最高紀錄是兩個小時。

尋龍尺
中等重量

可以用來尋找水源、石油或是某些混蛋。

水晶球
很重

假如仔細看，就能看見未來。

線索和證據

- 半永動機出現在某個剛挖出來的洞裡。
- 帶著尋龍尺的嫌疑犯出生於 2 月 1 日。（參見第 74 頁證物 B）

嫌疑犯供詞（記得：凶手會撒謊，其他人只說實話。）

魔術師奧羅琳：「按魔術師守則規定，我並沒有帶水晶球。」

緋紅醫師：「相信我，魔術師站在屋頂上。」

朱紅伯爵夫人：「我在隔離室裡放鬆休息呢。」

凶手？ _____

凶器？ _____

地點？ _____

42 咖啡廳殺手的回歸

邏輯客告訴無理探長，他知道有個充滿超自然現象的地方。兩人到一間咖啡廳。然而，當他們踏進店裡的一瞬間，就發現咖啡師死了。

嫌疑犯

拉裴斯修女

環遊世界的修女，用上帝的錢幫上帝做事。

5 呎 2 吋高／右撇子／淺棕色眼珠／淺棕色頭髮／巨蟹座

玫瑰大師

西洋棋大師，隨時都在思考下一步，例如要買哪種拿鐵。

5 呎 7 吋／左撇子／深棕色眼珠／深棕色頭髮／天蠍座

咖啡大總管

雖然殺了幾個人，但還是可以走進這間咖啡廳，因為他的小費給得很多。

6 呎高／右撇子／深褐色眼珠／禿頭／射手座

案發現場

停車場
室外

沒有得來速，客人得下車喝咖啡。

廁所
室內

咖啡廳當然有廁所，但這間永遠都缺衛生紙。

庭院
室外

陽光從大橡樹的枝葉間灑下，落在桌椅上。

無理探長研究咖啡杯底的咖啡渣，推論出兩件事：一，大總管帶著煮沸壺。二，這地方需要更好的咖啡濾網。

提示

可能凶器

奶油刀 很輕 說真的，被這個殺死有點丟臉。	**金屬吸管** 很輕 比塑膠吸管更環保，但也更致命。	**煮沸壺** 很重 又燙又重！但對殺人犯來說，這兩項都是優點。

線索和證據

● 小費給得很慷慨的嫌疑犯，坐在庭院裡。

● 身高最高的嫌疑犯，懷疑持有奶油刀的人。

嫌疑犯供詞（記得：凶手會撒謊，其他人只說實話。）

拉裴斯修女：「大師不在停車場。」

玫瑰大師：「金屬吸管在廁所裡。」

咖啡大總管：「嗯……奶油刀在庭院。」

	嫌疑犯			案發現場		
🔪						
🥤						
🫖						
🛏						
🚽						
🌳						

凶手？ ＿＿＿＿＿＿＿

凶器？ ＿＿＿＿＿＿＿

地點？ ＿＿＿＿＿＿＿

答案請見 185 頁。

43 駭人的企鵝謀殺案

邏輯客發覺無理探長在啜泣，於是問他發生了什麼事。「一隻瀕臨絕種的企鵝被殺死了！」探長哭喊。邏輯客說：「我們會解開這起命案的。」

嫌疑犯

圖斯卡尼校長　　身為推理學院的校長，她的權力、知識，以及逃離法網的能力都受人敬重。

5 呎 5 吋高／左撇子／綠色眼珠／金髮／天秤座

朱紅伯爵夫人　　高眺的年邁女性，有著重大的古老祕密。這番介紹要我說幾次？

5 呎 9 吋高／左撇子／灰色眼珠／白髮／雙魚座

橘子先生／女士　　這證明非二元性別者也能成為殺人犯，或者科學家、滑雪選手和嫌疑犯。

5 呎 5 吋高／左撇子／棕色眼珠／金髮／雙魚座

案發現場

乒乓球室
室內

能發洩怒氣，或是緩和氣氛。有提供點心！

冰凍的荒原
戶外

廣大嚴苛的寒冷曠野，但至少能讓人獨處。

寢室
室內

每個人都能蓋著舒服的毯子入睡。

提示

無理探長大喊：「神啊，為什麼？」他什麼也沒聽見，於是又喊：「神啊，他是怎麼下手的？」然後他聽見了⋯「企鵝是被毒死的。」

可能凶器

下毒的熱巧克力
很輕

喝下它,你的肚子將最後一次感到溫暖。

冰斧
中等重量

能用於攀登、殺人,或是任何需要挖個小洞的場合。

銳利的冰柱
很輕

完美的凶器。在用它刺死人後,只會留下一灘水。

線索和證據

- 在冰凍荒原的嫌疑犯有著一頭白髮。
- 銳利的冰柱並不屬於科學家/滑雪選手/嫌疑犯。

嫌疑犯供詞（記得:凶手會撒謊,其他人只說實話。）

圖斯卡尼校長:「身為多個博士學位擁有者,告訴你,我人在乒乓球室。」

朱紅伯爵夫人:「想知道我的想法嗎?校長帶了熱巧克力。」

橘子先生/女士:「假如要我說的話,冰斧在寢室裡。」

凶手?＿＿＿＿＿＿＿＿

凶器?＿＿＿＿＿＿＿＿

地點?＿＿＿＿＿＿＿＿

答案請見 185 頁。

44 真實上演的殺人案件

邏輯客和無理探長在森林裡的劇場看了一場表演。邏輯客驚訝的發現，這場表演是互動式的解謎。後來終於有人告訴他，這是真正的犯罪現場。導演遭到謀殺了。

嫌疑犯

格雷伯爵

來自古老的格雷伯爵家族。

5 呎 9 吋高／右撇子／淺褐色眼珠／白髮／摩羯座

拉裴斯修女

環遊世界的修女，用上帝的錢幫上帝做事。

5 呎 2 吋高／右撇子／淺棕色眼珠／淺棕色頭髮／巨蟹座

潘恩法官

法庭的主人，堅信著一套自己定義的正義。

5 呎 6 吋高／右撇子／深褐色眼珠／黑髮／金牛座

案發現場

舞臺
戶外

由周圍樹木的木材，製成木板後搭建而成。

「前樹」
戶外

樹上有些裝飾，讓你知道在哪裡報到入場。

後臺的樹林
戶外

黑暗又詭譎，適合驚嚇的登場。

提示

無理探長讓每個人都研讀他的節目表，然後進行筆跡分析，宣告法官在後臺的樹林裡。

可能凶器

有毒的節目表
很輕

不只演員介紹狠毒，使用的墨水也有毒。

下毒的爆米花
中等重量

剛爆好的爆米花，當然也是剛下毒的。杏仁口味！

道具劍
中等重量

為了安全磨鈍了些，但是還不夠鈍……。

線索和證據

- 伯爵很怕黑，所以絕對不會走進後臺的樹林。
- 金牛座的嫌疑犯，持有被磨鈍的凶器。

嫌疑犯供詞（記得：凶手會撒謊，其他人只說實話。）

格雷伯爵：「身為尊貴的伯爵，我得說下毒的爆米花在『前樹』。」

拉裴斯修女：「有毒的節目表被丟在舞臺上。」

潘恩法官：「我只知道，修女在舞臺上。」

凶手？

凶器？

地點？

45 鬧鬼的汽車電影院

邏輯客再也不想去看現場演出了，所以無理探長帶他去看一場謀殺電影。那座汽車電影院據說鬧鬼，但在邏輯客看來，這只是座完全正常的汽車電影院。其中還是有些詭異的元素，或許是因為，驗票員被殺死了。

嫌疑犯

愛芙莉編輯

史上最出色的愛情小說編輯。

5 呎 6 吋高／左撇子／淺褐色眼珠／灰髮／天蠍座

超級粉絲煙煙

他知道午夜懸案系列的每個拍攝地點，但不知道怎麼交朋友。

5 呎 10 吋高／左撇子／深棕色眼珠／黑髮／處女座

傳奇的賽維爾頓

黃金時代的傳奇演員，如今也處於生命中的黃金年華。

6 呎 4 吋高／右撇子／藍色眼珠／銀髮／獅子座

案發現場

銀幕
戶外

假如你不喜歡電影，打開車燈就能讓畫面消失。

販賣部
戶外

可以買到任何商品：汽水、高麗菜、雞蛋。任何東西都有！

售票亭
戶外

以得來速的形式，以車輛為單位收費，所以來了很多小丑[3]。

提示

無理探長抽了謀羅牌，宣告：「有人看見編輯在一顆生蛋旁晃來晃去。」

可能凶器

備胎
很重

想像一下橡膠和頭部接觸的瞬間！

鏟子
中等重量

多功能工具：可以用同一把鏟子殺死人再埋起來！

下毒的爆米花
中等重量

剛爆好的爆米花，當然也是剛下毒的。杏仁口味！

線索和證據

- 在得來速車道上，發現了沉重的凶器。
- 超級粉絲曾經跟蹤帶著爆米花的嫌疑犯。

嫌疑犯供詞（記得：凶手會撒謊，其他人只說實話。）

愛芙莉編輯：「是的，賽維爾頓帶著鏟子。」

超級粉絲煙煙：「喔哇！編輯在販賣部。」

傳奇的賽維爾頓：「我告訴你事情是怎樣，我人在銀幕旁。」

	嫌疑犯			案發現場		
備胎						
鏟子						
爆米花						
銀幕						
飲料						
販賣部						

凶手？ _____

凶器？ _____

地點？ _____

3 編按：小丑表演中常見的橋段之一，便是從一輛小型車輛上，不斷走出明顯超出車輛可能承載人數的小丑。

46 遊輪大副之死

無理探長讓調查機關（新的）數學家計算了一下，發覺比起搭飛機，搭乘所有服務都包含在船票內的遊輪更便宜。因此，無理探長終於帶著邏輯客搭上遊輪。在旅途中，他們最棒的回憶就是解開了大副的謀殺案。

嫌疑犯

海軍上將

海軍上將之子，其父也是海軍上將。

5 呎 9 吋高／右撇子／藍色眼珠／淺棕色頭髮／巨蟹座

梅芙副總裁

科技未來公司的副總裁。假如她邀請你進入她的元宇宙──老天！快逃啊！

5 呎 8 吋高／右撇子／深褐色眼珠／黑髮／金牛座

蘋果綠校長

他的女兒辭去出版業的高薪工作，搬到公社居住。

5 呎 11 吋高／右撇子／藍色眼珠／金髮／天秤座

案發現場

甲板
戶外

可以玩克里比奇牌（cribbage）。

餐廳
室內

或許是整艘船上最好的餐廳。

船長的臥室
戶外

船長總鎖著門，不讓別人看見他的空間有多大。

提示

邏輯客仔細研究密碼，說：「和前面的案子一樣，字序都被重新排列過。」

116

可能凶器

有毒的河豚 很輕	**魚叉** 中等重量	**方向舵** 很重
謹慎烹調的話安全無虞，但也可以用來謀殺某人。	遊客可以多付一點錢，讓魚事先在魚叉上叉好。	把這拿來當凶器最糟的部分是：船大概要因此撞毀了。

線索和證據

- 調查機關設法傳了訊息給無理探長：「魚叉犯的了帶疑嫌座牛金。」
- 有毒的河豚禁止進入餐廳。

嫌疑犯供詞（記得：凶手會撒謊，其他人只說實話。）

海軍上將：「校長在甲板。」

梅芙副總裁：「海軍上將帶了方向舵。」

蘋果綠校長：「方向舵在船長臥室。」

凶手？ _____

凶器？ _____

地點？ _____

答案請見 186 頁。　117

47 神祕島嶼的謎團 🔍🔍

遊輪在充滿謎團的島嶼上觸礁了。這裡的謎團包括：為什麼燈塔的燈不亮？假如燈不亮，為什麼還要有燈塔？剛剛尖叫的人是誰？以及是誰殺害了船長？

嫌疑犯

橘子先生／女士

這證明非二元性別者也能成為殺人犯，或者水手、大廚和嫌疑犯。

5 呎 5 吋高／左撇子／棕色眼珠／金髮／雙魚座

栗紅男爵

傲慢得不可思議，又很會記仇。沒有人敢冒犯他，至少，沒有活人敢……。

6 呎 2 吋高／右撇子／淺褐色眼珠／紅髮／天蠍座

占星家亞蘇爾

觀星者，對於你確切的出生時間、地點充滿了好奇與疑問。

5 呎 6 吋高／右撇子／棕色眼珠／淺棕色頭髮／巨蟹座

提示

無理探長觀察星象，宣布：「占星師在倒塌的屋頂旁。」

案發現場

| 死亡森林 | 懸崖上的燈塔 | 廢棄的教堂 |

死亡森林
戶外

所有樹都死了。不過森林裡似乎棲息著什麼。

懸崖上的燈塔
室內

找到燈不亮的原因了：燈塔守衛死了好一陣子。

廢棄的教堂
室內

屋頂塌陷，內部還很破敗。

可能凶器

古老的劍 很重	**腐壞的有毒河豚** 中等重量	**鏟子** 中等重量
曾經在古老戰爭中被一些壞傢伙所使用。鏽腐不堪。	壞掉了，即便沒有毒素的部分也有毒了。	殺死某個人，然後用同一把鏟子埋起來！

線索和證據

● 在燈塔發現的凶器，並未生鏽。

● 線人用顫抖的字跡，寫給邏輯客一張紙條：「座天的伙一在個蠍林傢裡森。」

嫌疑犯供詞（記得：凶手會撒謊，其他人只說實話。）

橘子先生／女士：「假如你問我，占星家帶著鏟子。」

栗紅男爵：「有毒的河豚在廢棄的教堂。」

占星家亞蘇爾：「星星們說，橘子先生／女士帶了有毒的河豚。」

凶手？ _____

凶器？ _____

地點？ _____

48 月光遺跡的屍體 🔍🔍

夜色降臨在小島上，邏輯客和無理探長分頭行動，想搜索更多地方，尋找線索和求助的方式。邏輯客發現了沐浴在月光下的廢棄教堂。接著，他又發現一具屍體——是第二位死去的大副。

嫌疑犯

哲學家骨頭

黑暗但迷人的哲學家。

5 呎 1 吋高／右撇子／淺褐色眼珠／禿頭／
金牛座

棕石修士

把一生奉獻給教會的修道人，特別投入於幫教會賺錢的工作。

5 呎 4 吋高／左撇子／深棕色眼珠／深棕色頭髮
／摩羯座

拉裴斯修女

環遊世界的修女，用上帝的錢幫上帝做事。

5 呎 2 吋高／右撇子／淺棕色眼珠／淺棕色頭髮
／巨蟹座

案發現場

淹水的座席
室內

座椅的木頭都已腐朽變形。

雜草叢生的風琴
室內

覆蓋了藤蔓和雜草，管子裡住著跳蚤和其他蟲。

裂開的祭壇
室內

祭壇正中央，有道巨大的裂痕。

提示

無理探長思考自己的夢境，宣布：「修女帶著聖物。」

可能凶器

石塊 中等重量	**祈禱念珠** 很輕	**聖物** 中等重量
有切割的痕跡。	象牙做的祈禱念珠， 刻著許多迷你符號。	某種失落古代神明的 雕像，長相很駭人。

線索和證據

● 哲學家未曾涉足淹水的座席，他不想把自己的腳弄溼。

● 裂開祭壇旁的嫌疑犯，出生於 12 月 25 日（參見第 74 頁證物 B）。

嫌疑犯供詞（記得：凶手會撒謊，其他人只說實話。）

哲學家骨頭：「石塊不是修女帶的。」

棕石修士：「聖物不在雜草叢生的風琴旁。」

拉裴斯修女：「哲學家帶了石塊。」

凶手？＿＿＿＿＿＿＿＿＿

凶器？＿＿＿＿＿＿＿＿＿

地點？＿＿＿＿＿＿＿＿＿

答案請見 187 頁。

49 死亡森林之死

邏輯客不喜歡這個島嶼。這個島嶼感覺很不對勁。他們抵達的方式很不自然。無理探長也怪怪的，似乎一點都不享受這一切的謎團。邏輯客出門散步，恰好看見有人衝進死亡森林。他跟了上去，但趕上時，對方已經死了！

嫌疑犯

身為推理學院的校長，她的權力、知識，以及逃離法網的能力都受人敬重。

圖斯卡尼校長　5呎5吋高／左撇子／綠色眼珠／金髮／天秤座

高雅的紳士，最近才受封——當然，前提是你相信他帶著的可疑文件。

羅爾林爵士　5呎8吋高／右撇子／藍色眼珠／紅髮／獅子座

來自古老的格雷伯爵家族。沒錯，伯爵茶的那個伯爵。

格雷伯爵　5呎9吋高／右撇子／淺褐色眼珠／白髮／摩羯座

案發現場

遠古的遺跡
戶外

散發著某種難以言喻的氛圍。

多節瘤的樹
戶外

以不可思議的角度低垂扭曲，看起來像個巫婆。

移動的洞穴
戶外

每次看到這個洞穴，其位置似乎都有所改變。

122

可能凶器

祈禱蠟燭
中等重量

假如祈禱某個人死亡，你的願望真的會實現。

訓練有素的猴子
很重

牠蟄伏在森林裡……或許現在，就正盯著我們看。

石塊
中等重量

這並非來自這座島，它被切割過。

線索和證據

- 你或許會以為，猴子就在多節瘤的樹上，但你錯了。
- 有人設法塞給邏輯客一封重要的訊息：「帶長了塊石校。」

嫌疑犯供詞（記得：凶手會撒謊，其他人只說實話。）

圖斯卡尼校長：「身為知識分子，我可以告訴你，蠟燭是爵士帶的。」

羅爾林爵士：「祈禱蠟燭在遠古的遺跡。」

格雷伯爵：「我不在遠古的遺跡。」

凶手？ _____

凶器？ _____

地點？ _____

50 無理探長遇刺案

當邏輯客從死亡森林回來時，發現有人把燈塔的燈給點亮了！接著，他聽見尖叫聲，毫無疑問是無理探長的聲音！邏輯客衝向燈塔，但是晚了一步。無理探長已經身受重傷，失去意識。

嫌疑犯

栗紅男爵

傲慢得不可思議，又很會記仇。沒有人敢冒犯他，至少，沒有活人敢⋯⋯。

6呎2吋高／右撇子／淺褐色眼珠／紅髮／天蠍座

羅爾林爵士

高雅的紳士，最近才受封——當然，前提是你相信他帶著的可疑文件。

5呎8吋高／右撇子／藍色眼珠／紅髮／獅子座

拉裴斯修女

環遊世界的修女，用上帝的錢幫上帝做事。

5呎2吋高／右撇子／淺棕色眼珠／淺棕色頭髮／巨蟹座

案發現場

燈塔的燈
室內

此刻閃爍著恐怖的火光，警告所有的航海者。

隱蔽的海灣
戶外

落難者在這裡將無理探長放上擔架。

發電機
室內

以燃煤的方式為整座島嶼發電。

提示

邏輯客看出，這裡用的是第46案的密碼。

可能凶器

石塊
中等重量

人類史上第一起謀殺案的凶器。

油瓶
很輕

裝有足夠讓火焰燃燒的油，也能夠打破某人的腦袋。

水手的繩索
中等重量

很顯然，綁這條繩索的人不會打航海用的繩結。

線索和證據

● 爵士一點也不喜歡那個帶著油瓶的嫌疑犯。

● 偵察機構的代表遞給邏輯客一封訊息：「索座水犯疑了帶的蠍繩手嫌天。」

嫌疑犯供詞（記得：凶手會撒謊，其他人只說實話。）

栗紅男爵：「修女並不在燈塔的燈附近。」

羅爾林爵士：「油瓶在發電機旁。」

拉裴斯修女：「石塊不在發電機旁。」

凶手？ _____

凶器？ _____

地點？ _____

答案請見 188 頁。　125

注意：
所有字母都已轉譯為現代的寫法。

第三章 >
練完變高手

推理大師邏輯客失去了一切。

他的朋友、他的敵人，以及未來可能跟他有更多發展的人。當然還有他的資金。

無理探長走後，留下他在世界上孤軍奮戰。但他肩負使命，也不打算讓任何東西阻止他。

在這 25 個謎團中，你不只必須找出凶手、凶器和行凶的地點，也必須找出動機——**每個人都有動機，但只有一個人真正犯了罪。**

邏輯客以前從不在乎動機，但無理探長很重視。或許，這是他紀念探長的方式，但也可能只是因為，他現在認為每個人都可能是殺人凶手。

邏輯客肩負使命。他必須搞清楚這些遺跡到底是什麼、上面刻印的符號又是什麼意思（參見證物C），以及這些和探長遇害有什麼關係。

他很清楚，羅爾林爵士只是更大陰謀的一枚棋子。發號施令的幕後黑手另有其人。邏輯客要把這個人給揪出來。

而在找到這個人後，他要復仇。

對於這些謎團，偵探俱樂部給你的挑戰是：**搶在邏輯客之前，釐清這些古老遺跡是什麼。你辦得到嗎？**

51 墓園的恐怖死亡事件 ৎৎৎ

邏輯客不敢相信無理探長真的死了。但他親眼看見對方死去,看見他的屍體下葬,已經沒有任何否認的餘地。無理探長死了,而邏輯客發覺,理應在喪禮上發表演說的牧師也死了。

嫌疑犯

占星家亞蘇爾

觀星者,對於你確切的出生時間、地點充滿了好奇與疑問。

5 呎 6 吋高╱右撇子╱棕色眼珠╱淺棕色頭髮╱巨蟹座

格雷伯爵

來自古老的格雷伯爵家族。伯爵茶的那個伯爵。

5 呎 9 吋高╱右撇子╱淺褐色眼珠╱白髮╱摩羯座

橘子先生╱女士

這證明非二元性別者也能成為殺人犯,或者挖墳者、護柩者和嫌疑犯。

5 呎 5 吋高╱左撇子╱棕色眼珠╱金髮╱雙魚座

神祕動物學家雲朵

每次有人看見澤西惡魔、天蛾人或沼澤怪物,他都會知道。

5 呎 7 吋高╱右撇子╱灰色眼珠╱白髮╱天蠍座

案發現場

奇怪的小木屋
室內

墓園角落的木頭小屋。一看就知道藏著祕密。

禮品店
室內

可以買到小小的墓碑擺飾，或是他們的吉祥物「骷髏頭先生」的絨毛玩具。

巨大的陵墓
室內

某個家族中的有錢人，都葬在這座金字塔型的陵墓中。

入口大門
戶外

巨大的鍛鐵柵門，生鏽的程度剛好散發出不祥的氣息。

可能凶器

大釜
很重、金屬製

假如你拿得起來，就能用它來砸人，或是請對方喝裡面的東西。

幽靈探測器
中等重量、金屬與科技製

沒辦法真的偵測到鬼魂，但是拿來電死人剛剛好。

掃把
中等重量、木頭與稻草製

人們都說女巫會騎掃把，但邏輯客只會拿來掃地。

骷髏手臂
中等重量、骨頭製

這條手臂，是另一個人的死因。

殺人動機

要搶劫受害者

要測試自己的能力

想掩飾外遇

想偷取一具屍體

線索和證據

- 掃把不是占星家帶的。
- 伯爵並不想為了測試自己的能力，或掩飾外遇而殺人。
- 幽靈探測機，被發現卡在鍛鐵的柵欄間。
- 邏輯客在骷髏絨毛玩具旁邊，發現了一支掃把。
- 揮舞著骷髏手臂的嫌疑犯，迫切想掩飾自己的外遇。
- 橘子先生／小姐一直都想偷取一具屍體，或許今晚正是時候？
- 帶著大釜的嫌疑犯想搶劫牧師。
- 有人目擊神祕動物學家，在奇怪的小木屋附近探頭探腦。
- **屍體出現在巨大的金字塔內。**

提示

邏輯客想著無理探長會怎麼做。因此，他想著無理探長會說什麼，而第一個浮現的是：「想要偷取屍體的人持有掃把。」

130

	嫌疑犯				殺人動機				案發現場			

可能凶器

案發現場

殺人動機

凶手？ _____

凶器？ _____

地點？ _____

動機？ _____

邏輯客回到調查機關,卻發覺地板上雜草叢生。無理探長過世後,不再有人照料這個地方。這裡似乎太安靜了。邏輯客意識到,這是因為守衛已遭到殺害。

嫌疑犯

數字命理學家黑夜

數字和奧祕理論的奇才。他不只知道未知數 V 的值,也知道 V 的意思。

5 呎 9 吋／左撇子／藍色眼珠／深棕色頭髮／雙魚座

高級鍊金術師渡鴉

大家總開玩笑說,所有的鍊金術師都是高級鍊金術師。渡鴉厭惡這個說法。

5 呎 8 吋高／右撇子／淺棕色眼珠／深棕色頭髮／雙魚座

藥草學家縞瑪瑙

她在溫室裡種植烹飪、法術和煉毒所需要的植物。

5 呎高／右撇子／深棕色眼珠／黑髮／處女座

語言學家弗林特

你可以從詞源學了解字的來源,與其過去的意思。

5 呎 2 吋高／左撇子／綠色眼珠／金髮／水瓶座

案發現場

雄偉的宅邸
室內

其中的樹木已經開始凋零枯萎。

壯觀的塔樓
室內

據說建造的目的，是為了把東西向下扔的實驗。

迷你高爾夫球場
戶外

一共有 18 個洞。有風車、洞穴和360°的軌道。

走不出去的樹籬迷宮
戶外

時常需要派人拯救在其中迷路的遊客。

可能凶器

尋龍尺
中等重量、木製

可以用來尋找水源、石油和某些混蛋。

催眠懷錶
很輕、金屬製

假如很仔細的看，就可以看出現在的時間。

半永動機
很重、金屬製

其實沒辦法永動，這臺運作時間的最高紀錄是一整天。

水晶球
很重、水晶製

假如仔細看，就能看見你的未來——假如你的未來就是顆水晶球的話。

殺人動機

 為了證明自己很強悍

 為了繼承一筆財富

 為愛奮戰

 僅僅因為自己做得到

線索和證據

- 身高最矮的嫌疑犯，用尋龍尺找到了一些東西。
- 鍊金術師，在遠離地面的地方閒逛。
- 帶著半永動機的嫌疑犯，渴望為愛奮戰。
- 在雄偉宅邸的嫌疑犯，沒有藍色的眼睛。
- 在迷你風車旁發現了算命工具。
- 只因為自己做得到就想殺人的嫌疑犯，在宅邸裡。
- 水瓶座的嫌疑犯想繼承一筆財富。
- 帶著可以看時間的器具的嫌疑犯，不想證明自己的強悍。
- **守衛的屍體出現在扭曲的樹籬間。**

提示

真的很怪：鏡子上的霧氣寫著一條線索，內容是「身高第二矮的嫌疑犯帶著催眠懷錶」。

可能凶器

案發現場

殺人動機

凶手？＿＿＿＿＿＿＿＿＿＿＿＿＿＿＿

凶器？＿＿＿＿＿＿＿＿＿＿＿＿＿＿＿

地點？＿＿＿＿＿＿＿＿＿＿＿＿＿＿＿

動機？＿＿＿＿＿＿＿＿＿＿＿＿＿＿＿

53 神祕樹林裡的散步 ९९९

邏輯客走出調查機關，踏上孤獨的小路。最終，他偏離道路，進入森林，卻發現一具女性的屍體，她穿著詭異的祕教服裝。

嫌疑犯

神祕動物學家雲朵

每次有人看見犬魔、多爾胡水犬或博德明怪獸，他都會知道。

5 呎 7 吋高／右撇子／灰色眼珠／白髮／天蠍座

栗紅男爵

這個男人傲慢得不可思議，又很會記仇。沒有人敢冒犯他，至少，沒有活的人敢……。

6 呎 2 吋高／右撇子／淺褐色眼珠／紅髮／天蠍座

潘恩法官

法庭的主人，堅信著一套自己定義的正義。

5 呎 6 吋高／右撇子／深褐色眼珠／黑髮／金牛座

社會學家恩柏

代表冷硬派的科學，總呼籲別人質疑自己經驗。

5 呎 4 吋高／左撇子／藍色眼珠／金髮／獅子座

案發現場

多節瘤的樹
戶外

以不可思議的角度低垂扭曲，讓邏輯客想到無理探長的邏輯。

移動的洞穴
室內

每次看到這個洞穴，其位置似乎都有所改變。

遠古的遺跡
戶外

在遺跡附近，你的雙腳會感覺不穩，彷彿要陷入地面。

小小的山丘
戶外

美麗的小山丘，適合坐著野餐，或是為自己的夥伴哀悼。

可能凶器

沉重的蠟燭
很重、蠟製

雖然很重，但可以照亮房間。

古老的劍
很重、金屬製

曾經在古老的戰爭中，被一些壞傢伙所使用。鏽腐不堪。

原木
很重、木製

又大又重的原木。某人殺了這棵樹，讓這棵樹可以再殺害別人。

斧頭
中等重量、木頭與金屬製

可以把樹砍倒。要是也能砍掉不好的回憶就好了。

殺人動機

 把熊嚇退

 為了偷取一本昂貴的書

 為了革命

 為了復仇

線索和證據

- 邏輯客發現，原木上纏繞了一些紅色的頭髮。
- 帶著沉重蠟燭的嫌疑犯，想偷取昂貴的書。
- 想要復仇的嫌疑犯是天蠍座（典型的天蠍）。
- 想要嚇走熊的嫌疑犯，是右撇子。
- 有人看見，會為了革命殺人的嫌疑犯在某處室內圖謀不軌。
- 分析師在社會學家的衣物找到跡證，說明她攜帶的凶器有一部分是金屬製。
- 似乎有人想砍倒一棵扭曲的樹，因為樹旁倚著一把斧頭。
- 在適合野餐地點的嫌疑犯，顯然必須把熊嚇跑。
- 身高第二矮的嫌疑犯從未踏上小山丘。
- **祕教徒屍體的旁邊，放著一把腐朽的劍。**

 提示

邏輯客從無理探長的謀羅牌抽了一張卡，猜測卡片的意思是，有人看見栗紅男爵在美麗的小山丘上。

138

嫌疑犯　　　　殺人動機　　　　案發現場

可能凶器

案發現場

殺人動機

凶手？＿＿＿＿＿＿＿＿＿＿＿＿＿＿＿＿

凶器？＿＿＿＿＿＿＿＿＿＿＿＿＿＿＿＿

地點？＿＿＿＿＿＿＿＿＿＿＿＿＿＿＿＿

動機？＿＿＿＿＿＿＿＿＿＿＿＿＿＿＿＿

答案請見 190 頁。

54 看守者命案 Q Q Q

邏輯客回到隱蔽的島嶼，想調查當地的古老遺跡。但當他抵達時，發現新的看守者也遇害了。這真是風險極高的工作。

嫌疑犯

梅芙副總裁

科技未來公司的副總裁。假如她邀請你進入她的元宇宙，放聲尖叫吧。

5 呎 8 吋高／右撇子／深褐色眼珠／黑髮／金牛座

海軍上將

他的祖父也是海軍上將，祖父的祖父也是！

5 呎 9 吋高／右撇子／藍色眼珠／淺棕色頭髮／巨蟹座

墨水業務

她有著純潔的心，滿腦子也都想著黃金。

5 呎 5 吋高／右撇子／深褐色眼珠／黑髮／處女座

玫瑰大師

西洋棋大師，隨時都在思考下一步。

5 呎 7 吋高／左撇子／深棕色眼珠／深棕色頭髮／天蠍座

案發現場

碼頭
戶外

老舊腐朽的碼頭榮光不再。小心
鯊魚！

鬧鬼的灌木叢
戶外

島嶼一角的灌木叢。遊客曾經在
此聽見耳語聲。

遠古的遺跡
戶外

某種新的假說：這是古代的裝置
藝術。

懸崖
戶外

掉下來的距離很長，但往好處
想，鋸齒狀的岩石可能在中途把
你接住。

可能凶器

普通的磚頭
中等重量、磚頭製

沒什麼特別的，就是塊磚。

斧頭
中等重量、木頭與金屬製

可以砍倒樹，也可以砍倒人！

船槳
很重、木製

可以用來划船，但小心別被木屑
扎傷了。

獵熊的陷阱
很重、金屬製

假如你覺得用在人身上太殘忍，
想想熊的感覺吧！

殺人動機

 為了父親報仇

 為了偷取藏寶圖

 為了讓女士刮目相看

 因為神智瘋狂

線索和證據

- 帶著陷阱的嫌疑犯，並不想偷藏寶圖。

- 想讓女性刮目相看的嫌疑犯，帶著包含金屬的凶器。

- 只有因神智瘋狂而殺人的凶手，才會用磚頭當凶器。

- 有人看見，副總裁在打量像是裝置藝術的東西。

- 處女座的嫌疑犯帶著船槳。

- 身高最高的嫌疑犯攜帶的凶器，至少有部分是木製。

- 想讓女性刮目相看的嫌疑犯站在懸崖上。

- 身高第二高的嫌疑犯的凶器，至少有部分是金屬製。

- 在灌木叢附近的嫌疑犯是左撇子。

- **殺害看守者的凶器，是一把斧頭。**

 提示

邏輯客看著星空，試圖想像它們可能的意涵。或許代表獵熊陷阱是副總裁的？無理探長一定會知道。

可能凶器

案發現場

殺人動機

凶手？ _____

凶器？ _____

地點？ _____

動機？ _____

55 夢見謀殺案 ᨒᨒᨒ

邏輯客獨自在國家公園裡露營，夢見了遠古的遺跡和公園管理員遇害。當他醒來時，發覺夢境成真了。

嫌疑犯

荷尼市長

他在森林裡靈修，在最近的醜聞（謀殺案）後重新審視自己的政治未來。

6 呎高／左撇子／褐色眼珠／淺褐色頭髮／天蠍座

蘋果綠校長

對一切都很嚴格的校長，對凶殺案就不一定了。他的雙手總是沾滿粉筆灰。

5 呎 11 吋高／右撇子／藍色眼珠／金髮／天秤座

覆盆子教練

無論你身處密西西比州的哪一帶，他都是你那一帶最棒的教練。

6 呎高／左撇子／藍色眼珠／金髮／牡羊座

圖斯卡尼校長

她已經推論出學術政治鬥爭最好的策略：賞賜你的盟友，懲罰你的敵人，別害怕殺人。

5 呎 5 吋高／左撇子／綠色眼珠／金髮／天秤座

案發現場

遠古的遺跡
戶外

或許這是某種標記，告訴外星人這個地點有利可圖？

水療溫泉
室內

人們會為了在這個溫泉裡自拍，而旅行數百英里。

派對湖
戶外

據說曾有人在這個湖裡溺斃。

入口大門
戶外

巨大的門向人們宣傳著，只要付點錢，就可以和世界切斷連結。

可能凶器

有毒的蜘蛛
很輕、活生生的動物製

其不尋常的網子證明，這隻蜘蛛並不屬於這座森林。

園藝剪刀
中等重量、金屬製

生鏽、沉重、危險。可以用它修剪樹籬，或者修剪某人的壽命。

弓箭
中等重量、陶瓷、亞麻和羽毛製

看看這多美啊！當箭朝著你射來時，欣賞一下箭尾的羽毛。

攀岩斧
很重、金屬和木頭製

可用於攀登懸崖，欣賞自然的美景。也可以用來殺人。

殺人動機

 搶劫受害者

 房地產詐欺的一部分

 想測試自己的能力

 想逃離恐嚇勒索

線索和證據

- 邏輯客以前曾看過以毒蜘蛛作為凶器的案子，但只包括房地產詐欺案。

- 蘋果綠校長不在入口大門。

- 身高最矮的嫌疑犯帶著攀岩斧。

- 在遠古的遺跡上，發現有活體生物凶器的跡證。

- 想測試自己能力的嫌疑犯，帶著含有陶瓷成分的凶器。

- 有人看見教練在冰冷的水中游泳。

- 園藝剪刀是右撇子專用的。

- 有人在戶外目擊想逃離勒索的嫌疑犯。

- **在公園管理員附近，發現了一些不尋常的網子。**

 提示

邏輯客記得自己夢境的一部分：「攀岩斧在大門下。」但他只希望自己能夢見無理探長。

嫌疑犯　　　　殺人動機　　　　案發現場

可能凶器

案發現場

殺人動機

凶手？＿＿＿＿＿＿＿＿＿＿＿＿

凶器？＿＿＿＿＿＿＿＿＿＿＿＿

地點？＿＿＿＿＿＿＿＿＿＿＿＿

動機？＿＿＿＿＿＿＿＿＿＿＿＿

56 小鎮裡的神祕身影 QQQ

邏輯客回到第一次追蹤小說家的小鎮。如今，一半的房子都掛牌出售，另一半也人去樓空。有個神祕的身影在小鎮裡跑來跑去，沒有人知道商店店主在哪裡。接著，邏輯客找到了凶器，也知道店主的命運如何了。

嫌疑犯

影子先生

像風一樣來去自如，看起來就像黑夜。

■■／左撇子／綠色眼珠／■■／■■／水瓶座

芒果神父

他發誓保持清貧，卻開著 BMW 豪車。他發誓順服，卻有 25 個部下。

5 呎 10 吋高／左撇子／深棕色眼珠／禿頭／金牛座

薰衣草閣下

上議院保守派議員，也是音樂劇作曲家。

5 呎 9 吋高／右撇子／綠色眼珠／灰髮／處女座

柯柏警官

身為女警嫌疑犯最棒的地方，就是可以省略中間人，直接調查犯罪（並脫罪）。

5 呎 5 吋高／右撇子／藍色眼珠／金髮／牡羊座

案發現場

新建案
戶外

這個新建案有機會讓社區復甦，或是毀滅得更徹底，每個人的看法都不同。

遠古的遺跡
戶外

這有可能是某種燈塔嗎？

小教堂
室內

小教堂充滿了彩繪玻璃和祕密。

古樸的花園
戶外

古樸的小花園裡種植了草藥和花朵，但多了幾個新的土堆，大小和形狀都很可疑。

可能凶器

毛線團
很輕、羊毛製

有時當你發覺少打了一針，不如就改拿毛線勒死人吧。

骨董燧發槍
中等重量、金屬和木頭製

子彈上膛僅需 25 分鐘。

編織針
很輕、金屬製

可以用來編織毛衣，或是殺人用的絞索。

一瓶氰化物
很輕、玻璃及化學物質製

裝在古樸瓶子裡的杏仁味毒藥。

殺人動機

竊取靈感

房地產詐欺的一部分

偷取一具屍體

為了嚇退熊

線索和證據

- 帶著毛線團的嫌疑犯是右撇子。
- 薰衣草閣下並未踏進古樸的花園。
- 意圖竊取他人靈感的嫌疑犯，有綠色的眼睛。
- 有人看見，神父出現在彩繪玻璃下。
- 意圖偷取屍體的嫌疑犯，在遠古的遺跡。
- 在新建案的嫌疑犯，持有中等重量的凶器。
- 涉入房地產詐欺的嫌疑犯是水瓶座。
- 假如想嚇退熊，就得用金屬製凶器。
- **邏輯客發現了沾滿鮮血的編織針。**

提示

和無理探長相處這麼久，讓邏輯客直覺的知道，警官帶著毛線團。

嫌疑犯　　　　殺人動機　　　　案發現場

可能凶器

案發現場

殺人動機

凶手？ _____

凶器？ _____

地點？ _____

動機？ _____

57 為了信仰而死 ९९९

芒果神父聲稱教堂是他的庇護所，並關上大門。然而，幾乎於此同時，一位教區教徒便遭到殺害。他再次打開大門，要邏輯客找出凶手，並讓他把其他殺人犯都踢出去。

嫌疑犯

芒果神父

他沒有發誓不殺人，所以他殺人了。

5 呎 10 吋高／左撇子／深棕色眼珠／禿頭／金牛座

亞蘇爾主教

據說會一視同仁的為朋友和敵人禱告。當然，祈禱的內容恐怕不太一樣……。

5 呎 4 吋高／右撇子／淺褐色眼珠／深褐色頭髮／雙子座

銅綠執事

教會裡的執事。她負責處理教徒的奉獻，有時也經手他們的祕密。

5 呎 3 吋高／左撇子／藍色眼珠／灰髮／獅子座

棕石修士

把一生奉獻給教會的修道人，特別投入於幫教會賺錢的工作。

5 呎 4 吋高／左撇子／深棕色眼珠／深棕色頭髮／摩羯座

案發現場

聖壇屏
室內

沒有唱詩班在唱歌，非常安靜。

前方的階梯
戶外

走上走下有點麻煩，不過增添了
幾分風情。

墓園
戶外

教堂旁邊的小小墓園。

門廳
室內

位於入口的房間有很多扇門，桌
子上擺著教會活動的傳單。

可能凶器

骨董燧發槍
中等重量、金屬和木頭製

子彈上膛僅需 25 分鐘，小心火藥
粉撒出來。

一瓶紅酒
中等重量、玻璃製

小心別潑出來了，紅色汙漬可不
好洗。

聖物
中等重量、骨頭製

可愛的神像，容貌非常美麗。

毛線團
很輕、羊毛製

有時當你發覺少打了一針，不如
就改拿毛線勒死人吧。

殺人動機

 為了步上父母的後塵

 鬼魅逼他動手的

 練習手感

 宗教原因

線索和證據

- 帶著紅酒的嫌疑犯是左撇子。
- 在教會的傳單上，發現了火藥粉。
- 會因為宗教原因殺人的嫌疑犯，不在墓園。
- 謀殺案發生時，神父在戶外。
- 想練習殺人手感的嫌疑犯，帶著骨製凶器。
- 雙子座的嫌疑犯在前方的階梯。
- 即將步上父母後塵的嫌疑犯，有藍色的眼睛（就像他／她父母一樣！）。
- 身高和主教相同的嫌疑犯，帶著毛線團。
- **教區教徒的屍體出現在聖壇屏。**

 提示

邏輯客想遵循無理探長的引導進行星體投射（也稱靈魂投射），但他忘了關鍵的步驟，所以非但沒有在宇宙中穿梭，而是看見了教堂的門廳。他注意到有粉末在那裡燃燒！

可能凶器

案發現場

殺人動機

凶手？_____

凶器？_____

地點？_____

動機？_____

58 死亡樹籬迷宮 ৎৎৎ

邏輯客穿過小說家廢棄宅邸的樹籬迷宮。和調查機關的迷宮一樣,這裡的樹籬雜草蔓生,小徑也不再筆直。邏輯客發現,原來是園丁被殺死了。

嫌疑犯

顯赫子爵

你所見過最年邁的人。

5 呎 2 吋高／左撇子／灰色眼珠／深褐色頭髮／雙魚座

薰衣草閣下

上議院保守派議員,也是音樂劇作曲家。

5 呎 9 吋高／右撇子／綠色眼珠／灰髮／處女座

朱紅伯爵夫人

高眺的年邁女性,有著重大的古老祕密。假如她是凶手,這肯定不是她第一次作案。

5 呎 9 吋高／左撇子／灰色眼珠／白髮／雙魚座

栗紅男爵

傲慢得不可思議,又很會記仇。沒有人敢冒犯他,至少,沒有活的人敢……。

6 呎 2 吋高／右撇子／淺褐色眼珠／紅髮／天蠍座

案發現場

瞭望塔
室內

你可以從上面鳥瞰整個花園。此外，牆上也掛著迷宮的地圖。

遠古的遺跡
戶外

由於早已分崩離析，毀壞程度遠超樹籬迷宮。

噴水池
戶外

迷宮中心的噴水池，已經徹底乾涸了。

祕密花園
戶外

迷宮中心的祕密花園，種植著你認識的每一種花朵，還有數百種你不認識的。

可能凶器

下毒的茶
很重、陶瓷、水和茶葉製

品嘗一口美味的茶，就能睡上很久、很久。

園藝剪刀
中等重量、金屬製

可以用來修剪樹籬，也可以修剪某人的壽命。

普通的磚頭
中等重量、磚頭製

沒什麼特別的，就是塊磚。

花盆
中等重量、陶瓷製

假如要用這個殺人，請先把裡頭的花朵移植走。

殺人動機

 為了保守祕密

 為了偷一本昂貴的書

 為了體驗殺人的感覺

 為了科學實驗

線索和證據

- 鑑識小組在遺跡附近，發現金屬製的凶器。

- 想偷取昂貴書籍的嫌疑犯是左撇子。

- 想體驗殺人感覺的嫌疑犯，有深褐色的頭髮。

- 在祕密花園裡發現一根紅色的頭髮。

- 會為了科學殺人的嫌疑犯，是處女座。

- 線人告訴邏輯客：「室內有一個茶包。」但他沒辦法再更精確的描述。

- 和伯爵夫人一樣高的嫌疑犯，不在瞭望塔。

- 伯爵夫人帶著她幾乎搬不動的磚頭。

- **謀殺案的凶器是一個花盆。**

 提示

邏輯客想像無理探長可能在哪裡隱藏訊息。接著，他想像訊息的內容可能是什麼。或許是：「伯爵夫人在噴水池旁。」

嫌疑犯　　　　殺人動機　　　　案發現場

可能凶器

案發現場

殺人動機

凶手？＿＿＿＿＿＿＿＿＿＿＿＿＿＿＿＿

凶器？＿＿＿＿＿＿＿＿＿＿＿＿＿＿＿＿

地點？＿＿＿＿＿＿＿＿＿＿＿＿＿＿＿＿

動機？＿＿＿＿＿＿＿＿＿＿＿＿＿＿＿＿

59 是謀殺還是意外？

邏輯客收到粉筆董事長的邀約，回到他的遊艇。他們要談談邏輯客的書的銷售狀況。雖然賣了一些，但還賣得不夠。董事長說：「要是我們能多一點曝光度就好了。喔！我有個水手被殺了！你可以解開這個案子！」

嫌疑犯

書卷獎得主甘斯波洛

他的小說榮獲書本王國獎，他寫的書厚達 6,000 頁，內容全都是關於泥土。

6 呎高／左撇子／淺褐色眼珠／淺褐色頭髮／雙子座

粉筆董事長

多年前就參透了出版業，從不沉溺於過去。

5 呎 9 吋高／右撇子／藍色眼珠／白髮／射手座

愛芙莉編輯

史上最出色的愛情小說編輯。

5 呎 6 吋高／左撇子／淺褐色眼珠／灰髮／天蠍座

墨水業務

她有顆純潔的心，但滿腦子也都想著黃金。

5 呎 5 吋高／右撇子／深褐色眼珠／黑髮／處女座

案發現場

引擎室
室內

這是艘環保的遊艇，動力來自核子反應爐。

甲板
戶外

可以眺望大海，但別太靠近邊緣，否則可能會被推下去。

大海
戶外

寬闊的海洋，許多史上著名溺斃者的故鄉。

餐廳
室內

他們以低薪聘用了頂級的廚師。

可能凶器

紀念筆
很輕、金屬及墨水製

為紀念某場特別的活動而製……昂貴的墨水有時會滲漏。

令人困惑的合約
很輕、紙製

法律術語太過艱澀難懂，恐怕會害你長動脈瘤。

托特包
中等重量、帆布製

愛書的不法之徒會用這種袋子當凶器，當然也可以用來裝書。

古老的船錨
很重、金屬製

上面覆蓋著青苔，鍊子都鏽蝕了，看起來真棒！

殺人動機

 來自祕教團體的命令

 為了偷取一本昂貴的書

 為了安撫邏輯客

 為了改善書籍銷量

線索和證據

- 在甲板上發現了令人無法理解的法律術語。
- 邏輯客收到一封訊息：「偷芙貴的想書愛昂輯走編莉。」
- 帶著紀念筆的嫌疑犯，想改善書籍銷量。
- 在核反應爐旁發現了生鏽的鐵鍊。這算是某種安全威脅嗎？
- 書卷獎得主的殺人動機，是祕教團體的命令。
- 董事長並不想安撫邏輯客。
- 編輯未曾踏上甲板。
- 業務在廣大、冷酷的海中游泳。
- **死去水手的臉部，浸泡在得獎美食中。**

 提示

邏輯客想像無理探長看了看謀羅牌，宣稱：「編輯在核反應爐附近。」

嫌疑犯　　　　　殺人動機　　　　　案發現場

可能凶器

案發現場

殺人動機

凶手？ _____

凶器？ _____

地點？ _____

動機？ _____

60 公社之死

邏輯客對於這個公社有點印象：在他們土地的邊界，有一處遠古的遺跡。因此，他回到那個州，發覺當地不只有遠古的遺跡，還有謀殺案。一名資深的祕教成員被殺害了。

嫌疑犯

香檳同志

共產主義者，而且是特別有錢的那種。

5 呎 11 吋高／左撇子／淺棕色眼珠／金髮／摩羯座

橘子先生／女士

這證明非二元性別者也能成為殺人犯，或者共產黨員、農夫和嫌疑犯。

5 呎 5 吋高／左撇子／棕色眼珠／金髮／雙魚座

蘋果綠助理

她的父親是校長。她在公社待的時間越久，父親就越不以她為傲。

5 呎 3 吋高／左撇子／藍色眼珠／金髮／處女座

蘋果綠校長

對一切都很嚴格的校長，對於凶殺案就不一定了。他的雙手總是沾滿粉筆灰。

5 呎 11 吋高／右撇子／藍色眼珠／金髮／天秤座

案發現場

聚會廳
室內

正式集會結束後，通常都不會有什麼具體建樹。

古老的風車
室內

適合磨麵粉和隱藏祕密的地方。

遠古的遺跡
戶外

這有什麼宗教意義嗎？或許，有古老的神祇……。

圖書館
室內

這裡的藏書比你一輩子看過的都還多（但作者全是同一個人）。

可能凶器

鋁製水管
很重、金屬製

一般來說，比鉛製的安全，不過打在頭上時可就不一定了。

骨董時鐘
很重、木頭及金屬製

滴答、滴答。事實上，時間正在緩慢殺死每一個人。

放大鏡
中等重量、金屬及玻璃製

你可以用它來尋找線索，或是辨識昆蟲。

古老的劍
很重、金屬製

曾經在古老的戰爭中，被一些壞傢伙所使用。鏽腐不堪。

殺人動機

 受到祕教的命令

 想給對方一個教訓

 為了激勵邏輯客

 為了避免遺囑遭到竄改

線索和證據

- 放大鏡是集會討論的必備工具。
- 校長為了知道時間，隨身攜帶骨董鐘。
- 持有鋁製水管的嫌疑犯，想激勵邏輯客。
- 在圖書館的嫌疑犯是右撇子。
- 摩羯座的嫌疑犯在風車附近閒晃。
- 雙魚座的嫌疑犯是「智慧深井」的成員。
- 「智慧深井」的所有成員，都渴望執行祕教的殺人命令。
- 持有中等重量凶器的嫌疑犯，想給資深教徒一個教訓。
- **資深教徒的屍體，被發現垂掛在遠古的遺跡上。**

 提示

邏輯客想像無理探長看自己的手相，告訴他香檳同志持有鋁製水管。

可能凶器

案發現場

殺人動機

凶手？

凶器？

地點？

動機？

第一章
小試身手解答

1. 「人，是魔術師奧羅琳，在超大的浴室，用沉重的蠟燭殺死的！」

魔術師堅稱自己無辜，但對邏輯客的論點無力反擊。他很明顯是對的。她始終沒有認罪，並宣告：「沒有牢房關得住我！」

魔術師奧羅琳／沉重的蠟燭／超大的浴室

午夜三世／鋁製水管／臥室

小說家歐布斯迪安／叉子／放映室

2. 「人，是芒果神父，在碼頭，用魚叉殺死的！」

一開始，芒果神父辯解。接著咒罵，然後詛咒。最後他認輸了，說：「你怎麼能如此對待神的神聖子民？」

番紅花小姐／捕熊的陷阱／古老遺跡

翡翠先生／普通的磚頭／懸崖

芒果神父／魚叉／碼頭

3. 「人，是史蕾特艦長，在入口大廳，用下了毒的紅酒殺死的！」

邏輯客真的很享受解說案件的細節，因為他知道這代表什麼意思。

當艦長意識到自己玩完了，不禁喃喃自語：「早知道就待在太空了。」

史蕾特艦長／下了毒的紅酒／入口大廳

亞蘇爾主教／抽象的雕像／空中花園

黑石大律師／稀有的花瓶／藝術工作室

4.「人，是奧柏金大廚，在公務車廂，用進口義大利刀具殺死的！」

大廚憤怒的起身，開口說出：「我應該把你煮來吃的，邏輯客！」此時，失去列車長好一段時間的火車終於出軌，墜入峽谷中。

> 梅芙副總裁／捲起來的報紙（包著鐵撬）／火車頭
>
> 奧柏金大廚／進口義大利刀具／公務車廂
>
> 哲學家骨頭／皮箱／屋頂

5.「人，是柯柏警官，在停車場，用強酸瓶殺死的！」

雖然人是柯柏警官殺的，但她並不喜歡被指控殺人，所以立刻跳起來，堅稱：「我是警察！我比法律更大！」

> 柯柏警官／強酸瓶／停車場
>
> 緋紅醫師／沉重的顯微鏡／屋頂
>
> 拉裴斯修女／手術刀／禮品店

6.「人，是咖啡大總管，在垃圾箱，用鋼琴弦殺死的！」

大總管懶得花力氣辯解。他只是亮出政府文件，表示自己受命做一件事，於是他做了。「事情就是這樣。」他說著。

但邏輯客在死者的口袋找到一張紙條，寫著：「她搬動了好萊塢豪宅裡的屍體。」假如這是真的，假如謀殺案實際上發生在放映室，那就代表，魔術師奧羅琳被小說家陷害了。邏輯客必須繼續調查。

> 咖啡大總管／鋼琴弦／垃圾箱
>
> 太空人布魯斯基／有毒的飛鏢／令人分心的塗鴉
>
> 午夜三世／鐵撬／金屬柵欄

7.「人，是格雷伯爵，在宅邸，用毛線團殺死的！」

當警官要帶走伯爵時，他吼著：「我用 1,000 個茶壺的熱氣詛咒你！」但邏輯客還是不敢相信，他舟車勞頓的調查小說家，如今又有一個男人在她的屋裡被殺害，她看起來卻依然無辜。

> 小說家歐布斯迪安／一瓶氰化物／教堂
>
> 銅綠執事／園藝剪刀／古老遺跡
>
> 格雷伯爵／毛線團／宅邸

8.「人，是羅爾林爵士，在詭異的閣樓，用骨董鐘殺死的！」

羅爾林爵士看起來就是那種會殺死別人管家的人。

他想要抗辯：「只是一位管家而已！」但那是小說家的管家。她不只很介意，而且其地位比假冒的爵士還高，所以警察把他帶走了。

> 小說家歐布斯迪安／斧頭／主臥室
>
> 羅爾林爵士／骨董鐘／詭異的閣樓
>
> 番紅花小姐／放大鏡／草地

9.「人，是番紅花小姐，在瞭望塔，用下了毒的茶殺死的！」

當邏輯客帶領大家突破番紅花小姐的各種自相矛盾後，她投降了，只說：「好吧，我猜我要被關了。」於是，邏輯客又走回樹籬迷宮，卻發現小說家的屍體有些可疑——她消失了！

> 柯柏警員／園藝剪刀／古老的遺跡
>
> 薰衣草閣下／花盆／噴水池
>
> 番紅花小姐／下了毒的茶／瞭望塔

10.「人，是玫瑰大師，在中央吧檯，用水晶球殺死的！」

邏輯客的這句話一出口，酒吧裡爆出歡呼聲。當其他人把玫瑰大師架出去（為了帶著他歡呼遊行）時，他高喊：「我是棋盤之王、酒吧之王！」

棕石修士／一瓶紅酒／擁擠的廁所

香檳同志／開瓶器／角落座席

玫瑰大師／水晶球／中央吧檯

11.「人，是覆盆子教練，在庭院，用金屬吸管殺死的！」

當其他人把覆盆子教練架走時，他不斷大呼小叫。邏輯客不確定，這究竟是毀了他愛喝咖啡的地方，或是為它更添一番風情。當然，謀殺案發生了，但他也因此大展身手，發揮推理能力。他的心情就像咖啡一樣，苦甜苦甜的。

咖啡大總管／下了毒的咖啡／櫃檯

覆盆子教練／金屬吸管／庭院

書卷獎得主甘斯波洛／普通的磚頭／咖啡豆室

12.「人，是香檳同志，在特價書區，用獸骨折疊刀殺死的！」

香檳同志抗議，說他之所以被逮捕，都是因為「阻止不了資產階級反動分子」。但邏輯客沒在聽，他正忙著拿走所有能找到的歐布斯迪安小說。

史蕾特艦長／托特包／珍稀書區

香檳同志／獸骨折疊刀／特價書區

達斯提導演／平裝書／櫃檯

13.「人，是潘恩法官，在『旅館』，用受汙染的私釀酒殺死的！」

邏輯客在翻到小說第 5 頁左右時，就這麼宣告，並深深以自己為傲。是

的，小說家歐布斯迪安很清楚，假如讀者能猜到結局，就會更喜歡這個故事。雖然書評更糟了，但是銷售量不斷提升。

覆盆子牛仔／仙人掌／水井

潘恩法官／受汙染的私釀酒／「旅館」

咖啡下士／刺刀／沙龍

14. **「人，是顯赫子爵，在咖啡屋，用有寶石裝飾的權杖殺死的！」**

邏輯客在看完書中公布答案的後兩句話，才這麼大聲宣告。小說家打敗他了！一開始，他很挫折，但當書中虛構的偵探解說完所有的線索後，邏輯客佩服得五體投地。

栗紅男爵／刀子／調查機關

格雷伯爵／瘟疫／可能鬧鬼的宅邸

顯赫子爵／有寶石裝飾的權杖／咖啡屋

15. **「鸚鵡，是黑鬍子，在海盜灣，用大砲殺死的！」**

最後一幕非常慘烈。事實上，黑鬍子失去意識了。當他終於發覺自己完蛋了，不禁徹底崩潰，大喊著：「我最愛的鸚鵡！為什麼！為什麼！」

說真的，邏輯客覺得這個結局的情緒太強烈。這本書的田野調查也很充分：有一張海盜灣的地圖，顯示出其在真實世界的位置。然而，當邏輯客翻到最後一頁的致謝部分時，發現一行奇怪的文字：「假如我的屍體消失了，請聯繫我的經紀人。」

黑鬍子／大砲／海盜灣

藍鬍子／彎刀／海盜船

沒鬍子／假的藏寶圖／超級漩渦

16.「人，是蘋果綠助理，在最棒的辦公室，用一大疊書籍殺死的！」

蘋果綠助理一開始否認，但邏輯客不斷重複，唯有掌控大局的人才有犯下這起案件的能力。最後她終於承認了：「對啦！我受夠了負責每一件事，卻沒有人看見！」

幸運的是，公司認為她展現了積極的企圖心，於是提拔了她（升級為首席助理）。於此同時，墨水業務靠近邏輯客，告訴他：「歐布斯迪安信任我，並把她的作品託付給我。你有考慮出版自己的案件紀錄嗎？」

愛芙莉編輯／復古打字機／陽臺

蘋果綠助理／一大疊書籍／最棒的辦公室

墨水業務／大量的紙／多餘稿件的倉庫

17.「人，是書卷獎得主甘斯波洛，在甲板，用鯊魚寶寶殺死的！」

當甘斯波洛被上銬帶走時，他大吼：「天殺的，邏輯客！無論你多有成就，我敢保證，你永遠得不到書卷獎！記得我說的話，邏輯客！你永遠得不到書卷獎！」

書卷獎得主甘斯波洛／鯊魚寶寶／甲板

粉筆董事長／金色的筆／餐廳

墨水業務／古老的船錨／引擎室

18.「人，是哲學家骨頭，在後臺，用很重的書殺死的！」

但這不是重點，重點是邏輯客得到書卷獎了！事實上，他志得意滿，幾乎沒聽見哲學家大聲宣告自己可以（用哲學）證明「我論我到底有沒有殺人」的命題，並應該要被釋放。

> 哲學家骨頭／很重的書／後臺
>
> 邏輯客／書卷獎／提名桌
>
> 傳奇的賽維爾頓／墨水筆／舞臺

19. **「人，是莎拉登部長，在德拉克尼亞共和國，用有毒的蠟燭殺死的！」**

莎拉登部長提到地緣政治的必要性、先前的判例和外交豁免權，想證明就算犯下謀殺案，自己的書還是應該出版（後來的確出版了）。

每個參與巡迴簽書會的人都告訴邏輯客，他們在書中最喜歡的部分，就是歐布斯迪安的屍體消失的部分。而且和她的小說不同，這個謎團還沒有解答。邏輯客一點都不喜歡這些評論。

> 圖斯卡尼校長／筆記型電腦／好萊塢
>
> 莎拉登部長／有毒的蠟燭／德拉克尼亞共和國
>
> 梅芙副總裁／六分儀／科技烏托邦

20. **「人，是太空人布魯斯基，在等候室，用推理學院學位證書殺死的！」**

太空人對自己的行為展現悔意：他想殺的人是邏輯客，但是他認錯人了。「無論如何，共產主義都會勝利！」他大喊著。

邏輯客欣賞他的樂觀。當他登入舊電腦時，發現一則訊息：「到這裡找我。有東西要給你看。」接著印出一張舊的海盜藏寶圖，在某個地方打了個叉。署名是「歐女士」。

> 太空人布魯斯基／推理學院學位證書／等候室
>
> 緋紅醫師／皮革手套／櫥櫃
>
> 咖啡大總管／放大鏡／主要辦公室

21. 「人，是小說家歐布斯迪安，在鑽油平臺，用一根鋼筋殺死的！」

小說家輕笑著。但粉筆董事長通知了警方，警察把她帶走了。「我們法院見！」她大喊。

邏輯客詢問發生了什麼事。午夜三世解釋，他們受邀來此的原因和邏輯客一樣。粉筆董事長和他抵達時，小說家說她有東西給他們看，接著就讓他們看了屍體。

「她想表達什麼？」邏輯客問。

「這是某種貴族的談判策略。」粉筆董事長回答：「她想要更多。說真的，很有效，我差點就要付更多錢了。」

「你現在安全了。」邏輯客說。但粉筆董事長只是笑笑。

與此同時，午夜三世皺著眉頭打量著古老的遺跡。

粉筆董事長／油桶／辦公室

午夜三世／鐵撬／古老的遺跡

小說家歐布斯迪安／一根鋼筋／鑽油平臺

22. 「人，是黑石大律師，在合夥人辦公室，用大理石半身像殺死的！」

黑石大律師對邏輯客提出的每個論點都做出抗辯，其巧妙又縝密的論述連邏輯客都很難跟上。但他大致的意思是，他大概不會因此坐牢，畢竟這只是他為客戶提供的服務而已。

小說家歐布斯迪安／令人困惑的合約／律師辦公室

梅芙副總裁／有毒的墨水瓶／大廳

黑石大律師／大理石半身像／合夥人辦公室

23. 「人，是覆盆子教練，在法官辦公室，用正義女神的天秤殺死的！」

「好吧，可惡，你逮到我了。」教練說。

邏輯客得知這和小說家沒有關係，不禁鬆了一口氣，但又擔心從邏輯上來說，是不是不該這麼肯定。畢竟，兩個殺人犯比一個更糟吧？

覆盆子教練／正義女神的天秤／法官辦公室

柯柏警官／公證人印章／法庭

芒果神父／一大疊文件／停車場

24.「人，是潘恩法官，在法官席，用旗子殺死的！」

邏輯客說明他的理論，他認為法官擔心陪審團會判小說家無罪，但法官顯然認為她罪孽深重。

「公理正義，我說了算！」潘恩法官大吼著回應。

小說家的審判將擇日再開庭，而她的書又多賣了一大堆。但不幸的是，她還是因為多起殺人罪，而被判處終身監禁。

潘恩法官／旗子／法官席

柯柏警官／木槌／陪審團席

小說家歐布斯迪安／警棍／公眾席

25.「人，是魔術師奧羅琳，在停車場，用設計師套裝做成的繩子殺死的！」

「哈哈，沒錯，是我下手的！終於，她讓我被關，但我復仇了！」

當天晚上，邏輯客走路回家，內心一直對歐布斯迪安感到遺憾。畢竟，就算是連續殺人犯，她仍有獨特的魅力。

但回到辦公室時，有一封訊息等著他：

那可憐的魔術師，我已經陷害她兩次了，哈哈哈！但你也必須了解為什麼我得這麼做（因為我想要，就這樣）。也算你走運，邏輯客，我已經為我「死後」要出版的下一本書蒐集夠多素材了，所以會有好一段時間，我將不會

再殺人。直到……下次有需要為止，後會有期啦！

莎拉登部長／黃金手銬／單人套房

魔術師奧羅琳／以設計師套裝做的繩子／停車場

番紅花小姐／價碼 25 萬美元的律師／水療區

第二章
微燒腦解答

26. **「人，是咖啡大總管，在郵車，用沉重的包裹殺死的！」**

「好的士兵，會承認自己打的敗仗。」大總管認罪了，但邏輯客沒有認真聽。他正在閱讀自己剛剛收到的信件。這不是他的版稅支票，而是一封邀請函，邀請他跨越半個地球，前往某個稱為「調查機構」的神祕地點，和他們的局長見面。

邀請者提出了很棒的理由：錢。

緋紅醫師／郵戳章／分類室
荷尼市長／拆信刀／長長的隊伍
咖啡大總管／沉重的包裹／郵車

27. **「人，是覆盆子教練，在遠古的遺跡，用儀式用匕首殺死的！」**

偵探俱樂部的人接到電話，要護送邏輯客離開。俱樂部的人把邏輯客的車拖吊走，並且送他到調查機構。

根據紀錄，教練的最後一句話是：「該死的，你逮到我了。」

覆盆子教練／儀式用匕首／遠古的遺跡
柯柏警官／有毒的蜘蛛／骷髏岩
玫瑰大師／鏟子／唯一的道路

28. **「人，是奧柏金大廚，在迷你高爾夫球場，用高度過敏性的油殺死的！」**

「我應該把你這個怪咖煮成菜的！」她這麼說。這基本上就算是認罪了。案件解開後，邏輯客走向宅邸，伸手敲門。沒有人回應。門就這麼吱吱作

響的打開了……。

神祕動物學家雲朵／幾乎永動機／走不出去的樹籬迷宮

藥草學家縞瑪瑙／尋龍尺／天文臺

奧柏金大廚／高度過敏性的油／迷你高爾夫球場

29.「人，是語言學家弗林特，在宴會廳，用透石膏魔杖殺死的！」

語言學家極力辯解自己的無辜，而邏輯客不斷努力突破他的心防。最終，他說：「我以前就知道『後悔』的詞源，現在知道它的意思了。」

接著，邏輯客被帶到宅邸中位階最高的辦公室。他又伸手敲門。再一次，門自動打開了。

社會學家恩柏／被詛咒的匕首／前車道

語言學家弗林特／透石膏魔杖／宴會廳

數字命理學家黑夜／特殊的別針／神祕的閣樓

30.「人，是藥草學家縞瑪瑙，在書架梯，用偽科學儀器殺死的！」

在那瞬間，本該死去的局長坐起來說：「你看見了嗎？私家偵探，我告訴你，這個人就是我們在找的人才！」

接著，他轉向邏輯客，解釋道：「我是無理探長，調查機構的局長。我們會無所不用其極的調查世界各地的懸案和神祕事件，無論是否能得到實證。在相反的事實出現之前，我們都會相信一切，這也是我們希望你做的：提出反證。我們會派你去調查神祕的案件，請你回報你的所有發現。作為回報，我們願意付你一大筆錢。」

邏輯客說：「聽到『一大筆錢』，我怎麼能拒絕呢？」

> 數字命理學家黑夜／一副「謀羅牌」／沙發
>
> 藥草學家縞瑪瑙／偽科學儀器／書架梯
>
> 高級鍊金術師渡鴉／催眠用的懷錶／書桌

31.「人，是紫羅蘭女士，在茂密的森林，用掃把殺死的！」

起初，紫羅蘭女士說她是無辜的。接著，她說自己會詛咒邏輯客。第二句話讓第一句話顯得矛盾。邏輯客指出這一點後，她開始大吼著陰謀論。

「這一切都是陰謀！是為了打擊我在女巫協會的地位！」但其他女巫才不聽她解釋呢。

> 紫羅蘭女士／掃把／茂密的森林
>
> 梅芙副總裁／原木／中央火堆
>
> 朱紅伯爵夫人／大釜／遠古的遺跡

32.「人，是梅芙副總裁，在屋頂，用巨大的磁鐵殺死的！」

邏輯客揭露，梅芙副總裁持續贊助瘋狂科學家，想實現自己的元宇宙計畫，而助手阻礙了這個計畫。

邏輯客破案後，調查機構的私家警衛就來把她帶走了。她哭喊著：「所以我們才需要元宇宙！沒有人可以在元宇宙逮捕我！」

> 梅芙副總裁／巨大的磁鐵／屋頂
>
> 蘋果綠校長／罐子裡的大腦／手術臺
>
> 史蕾特艦長／湯勺／巨大的把手

33.「人，是亞蘇爾主教，在宏偉的入口，用骷髏手臂殺死的！」

一開始，主教說謀殺的指控都是異端邪說。接著，她說自己是為了阻止

異端邪說的擴散，才被迫犯下謀殺罪。無論如何，情況都對她不利。

邏輯客回報：「沒有古老的魔法，只是謀殺案而已！」

> 無理探長／水晶骷髏頭／神聖的房間
> 亞蘇爾主教／骷髏手臂／宏偉的入口
> 圖斯卡尼校長／儀式用匕首／最高祭壇

34. 「人，是顯赫子爵，在巨大的陵墓，用毒藥瓶殺死的！」

子爵的毒藥讓人產生幻覺，認為自己在墓園裡看見鬼魂。但在被逮捕之前，他就消失了。地上只剩一張紙條，寫著：「沒有監獄能關住我。」

> 羅爾林爵士／祈禱念珠／禮品店
> 顯赫子爵／毒藥瓶／巨大的陵墓
> 棕石修士／骷髏手臂／骨灰壁龕

35. 「人，是數字命理學家黑夜，在遠古的遺跡，用湯勺殺死的！」

數字命理學家想要解釋當天日期在數字上的重要性，證明自己其實無罪，但無理探長指出，他數字進位的部分算錯了。

「喔，好吧，既然是這樣，我投降！」他說道。

> 蘋果綠助理／偽科學儀器／圖書館
> 語言學家弗林特／透石膏魔杖／營房
> 數字命理學家黑夜／湯勺／遠古的遺跡

36. 「人，是史蕾特艦長，在貨櫃室，用信號彈殺死的！」

「殺死他們的不是百慕達！」史蕾特大喊：「是我縝密的計畫！」

「看吧！」邏輯客宣告：「更多支持理性的證據！」

無理探長說：「好吧，但你必須贏下每一場論戰，我只需要贏一次！」

> 橘子先生／女士／水手的繩索／船長寢室
> 海軍上將／下毒的萊姆酒／大海
> 史蕾特艦長／信號彈／貨櫃室

37.「人，是荷尼市長，在二手商店，用古老的劍殺死的！」

「人民會聽說這件事！他們會聽說的！」荷尼市長大聲嚷嚷。但接著，一名顧問在他耳邊低語後，他開始說：「你知道嗎？仔細想想，人民不需要知道這件事。」

當天稍晚，邏輯客和無理探長因為這件事好好笑了一場。邏輯客問他在哪裡長大的，探長說：「真是有趣，既然你提起了……。」

> 芒果神父／放大鏡／連鎖餐廳
> 荷尼市長／古老的劍／二手商店
> 柯柏警官／斧頭／二手車賣場

38.「人，是占星家亞蘇爾，在寬敞的臥室，用水晶匕首殺死的！」

「星星說你會因此付出代價的，邏輯客！」她說。

當私家警衛把她帶走後，邏輯客告訴無理探長：「你知道嗎？我注意到你的成長環境或許比我更富裕一些。」

無理探長搖搖頭：「錢不代表一切，邏輯客。」

> 棕石修士／通靈板／草地
> 朱紅伯爵／沉重的密碼書／可容納50輛車的車庫
> 占星家亞蘇爾／水晶匕首／寬敞的臥室

39.「人，是紫羅蘭女士，在舞廳，用下毒的鬆餅殺死的！」

「是的，我殺了他！我愛他！他這個平民，他拒絕了我！是的，他這個平民！所以我殺了他。我會再做一次。但我也會盡一切可能把他救回來。」

邏輯客和無理探長回到調查機構後，他們發覺那間旅館早在30年前就歇業了。重返現場時，旅館已經變成空蕩蕩的停車場。無理探長宣稱這是超自然的證明，但邏輯客認為，他們純粹是搞錯地址了。或者這裡發生了瓦斯氣爆。

「你這個人真不可理喻！」無理探長說。

薰衣草閣下／黃金筆／鍋爐室

番紅花小姐／裝滿刀子的洗衣袋／雄偉的入口

紫羅蘭女士／下毒的鬆餅／舞廳

40.「人，是翡翠先生，在時鐘室，用地球儀殺死的！」

邏輯客的推理是，翡翠先生不如他偽裝的那麼富裕，於是被迫搶了銀行。他應該接受嚴厲的懲處。

「我承認犯下謀殺罪，但絕不承認自己很窮！」翡翠先生宣告：「懲罰我啊！」與此同時，邏輯客注意到無理探長從銀行領了100萬元，放進行李袋中。這激起他的好奇心。

朱紅伯爵／筆記型電腦／密室

翡翠先生／地球儀／時鐘室

顯赫子爵／皮革手套／金庫

41.「人，是緋紅醫師，在屋頂，用尋龍尺殺死的！」

醫師大喊：「是的！我殺了靈媒！但只是因為，我發現他是個騙子！他們把我當白痴耍，活該付出代價！」

無須贅述，靈媒研究中心並沒有得到那100萬元。

> 魔術師奧羅琳／半永動機／草地
>
> 緋紅醫師／尋龍尺／屋頂
>
> 朱紅伯爵夫人／水晶球／隔離室

42.「人，是咖啡大總管，在庭院，用煮沸壺殺死的！」

終於，這間咖啡館禁止他進入了，這可以說是大總管犯下的眾多謀殺案中最糟的處罰。當他被帶走時，無理探長問邏輯客這個地方的詭異之處在哪。邏輯客回答：「他們的手沖咖啡彷彿天上來的那麼美味，拿鐵也充滿魔力。」

無理探長嘗試了拿鐵，同意邏輯客的話，並說：「但我不確定這是否足以拿下那 100 萬元的獎金。」

「這就是你得付的代價了，你什麼時候變成懷疑論者了？」

> 拉裴斯修女／奶油刀／停車場
>
> 玫瑰大師／金屬吸管／廁所
>
> 咖啡大總管／煮沸壺／庭院

43.「企鵝，是朱紅伯爵夫人，在冰凍的荒原，用下毒的熱巧克力殺死的！」

「為什麼？」無理探長高聲哭喊。

伯爵夫人回答：「因為企鵝比我更高貴優雅。我不能容忍任何事物超越我。」即便被定罪，她仍不知悔悟。

邏輯客想讓無理探長好受一點：「需要抱一下嗎？」

「不要。」

「看一場電影？」

「不。」

「那假如我告訴你，我展現了我在毒藥方面的專業，因而找到解藥，將企鵝從必死的絕境中拯救出來了呢？」

這句話的效果非常好，他們慶祝了一整夜。

圖斯卡尼校長／銳利的冰柱／乒乓球室

朱紅伯爵夫人／下毒的熱巧克力／冰凍的荒原

橘子先生／女士／冰斧／寢室

44.「人，是潘恩法官，在後臺的樹林，用道具劍殺死的！」

「這不公不義！」法官宣告：「公平正義由我說了算！」

她用木槌揮向無理探長，但無理探長剛好彎下身，想為邏輯客摘一朵花，巧妙的避開了。

格雷伯爵／有毒的節目表／舞臺

拉裴斯修女／下毒的爆米花／「前樹」

潘恩法官／道具劍／後臺的樹林

45.「人，是愛芙莉編輯，在販賣部，用鏟子殺死的！」

被帶走時，她喊著：「你們不能讓我中途離場！我會回來的！喔，我一定會回來的！」她離開後，邏輯客說：「好吧，所以這裡沒有鬧鬼。」

「對啊。」無理探長說：「這是我編出來的，為了讓我們一起看場電影。」邏輯客並不介意。

愛芙莉編輯／鏟子／販賣部

超級粉絲煙煙／備胎／售票亭

傳奇的賽維爾頓／下毒的爆米花／銀幕

46.「人，是蘋果綠校長，在甲板上，用有毒的河豚殺死的！」

邏輯客開始從頭解釋案情，正當他要證明校長有罪時，突然傳來震耳欲

聲的撞擊聲！他們的遊輪觸礁了。

「我會給這趟旅程不及格的評分！」蘋果綠校長惋惜的說。

海軍上將／方向舵／餐廳

梅芙副總裁／魚叉／船長的臥室

蘋果綠校長／有毒的河豚／甲板

47.「人，是栗紅男爵，在死亡森林，用古老的劍殺死的！」

但是，當邏輯客想解釋他能理解男爵對於船隻觸礁的不滿時，男爵打斷他：「你以為我是因為這樣才殺死他的嗎？這證實你是個糟糕的偵探。這才不是我殺人的原因！我殺了他，是因為他和我的老婆上床！」

就法律上來說，這不是很好的抗辯。於是，他們把他五花大綁，丟到燈塔裡。但他們還有別的事要擔心：大家的手機都沒有訊號，而船上的無線電又不知道被誰給砸爛了。

橘子先生／女士／腐壞的有毒河豚／懸崖上的燈塔

栗紅男爵／古老的劍／死亡森林

占星家亞蘇爾／鏟子／廢棄的教堂

48.「人，是拉裴斯修女，在淹水的座席，用聖物殺死的！」

受到指控時，修女發出詭異怪誕的笑聲：「你們還不懂嗎？還看不出來嗎？帶我們來這個島上的人不是船長！不是船！是惡魔！」

無理探長承認有這個可能性，但邏輯客提醒修女，她還沒殺死惡魔，她殺的只是遊輪的大副。

「是惡魔的大副！」她吼著。他們把她綁起來丟到燈塔裡。邏輯客和無理探長兩個人整晚都努力讓彼此保持溫暖。

> 哲學家骨頭／祈禱念珠／雜草叢生的風琴
> 棕石修士／石塊／裂開的祭壇
> 拉裴斯修女／聖物／淹水的座席

49.「人，是羅爾林爵士，在多節瘤的樹，用祈禱蠟燭殺死的！」

「我很抱歉，我不知道被什麼給控制住了！這個島嶼很不對勁！是什麼東西逼我做的！你們看不出來嗎？」啊，經典的「島嶼逼我做的」抗辯。邏輯客以前就聽過了。當獨白結束後，爵士被綁了起來，扔進燈塔裡。

「還挺特別的，對吧？」邏輯客問無理探長：「一起在神祕的島嶼上解開神祕的謎團。」但無理探長似乎心有旁騖。他在想什麼呢？

> 圖斯卡尼校長／石塊／遠古的遺跡
> 羅爾林爵士／祈禱蠟燭／多節瘤的樹
> 格雷伯爵／訓練有素的猴子／移動的洞穴

50.「人，是羅爾林爵士，在燈塔的燈，用石塊殺死的！」

但邏輯客沒有留下來聽爵士的抗辯，因為某個落難的同伴告訴他，無理探長已經氣若游絲。他立刻衝到海灣，抱住對方。

「無理探長，撐下去啊！」他大喊著。

但無理探長只說了：「遠古的遺跡……。」然後就嚥下最後一口氣。

還有太多謎團沒有解開。例如，他們之間到底是什麼關係？為什麼會演變成這樣？以及，或許最重要的：他的遺言到底是什麼意思？

> 栗紅男爵／水手的繩索／發電機
> 羅爾林爵士／石塊／燈塔的燈
> 拉裴斯修女／油瓶／隱蔽的海灣

練完變高手解答

51.「人，是格雷伯爵，為了搶劫受害者，在巨大的陵墓，用大釜殺死的！」

「他拿走我的茶包！」格雷伯爵喊著：「骨董茶包，我只是借給他而已，但我懷疑他沒有像藝術品那樣欣賞，反而拿來泡！是的，我或許搶了他，但我只是搶回自己的茶包而已！他想要阻止我，我才殺了他！算了！」

邏輯客根本不在乎這些言論。他只想要復仇。

> 占星家亞蘇爾／幽靈探測器／入口大門／要測試自己的能力
> 格雷伯爵／大釜／巨大的陵墓／要搶劫受害者
> 橘子先生／女士／掃把／禮品店／想偷取一具屍體
> 神祕動物學家雲朵／骷髏手臂／奇怪的小木屋／想掩飾外遇

52.「人，是語言學家弗林特，為了繼承一筆財富，在走不出去的樹籬迷宮，用催眠懷錶殺死的！」

「假如沒有你插手，我就會成功了！無理探長的遺囑把這整個地方都交給那個警衛，因為他說警衛值得信任！只不過，那個警衛信任的是我，因為我有催眠懷錶。我用懷錶讓他把我也放進遺囑裡。接著，嗯，你也猜出我做了什麼。假如沒有你，我就能稱心如意了！」語言學家解釋道。

邏輯客並不在乎有沒有逮到語言學家，他只想要復仇。

> 數字命理學家黑夜／水晶球／迷你高爾夫球場／為了證明自己很強悍
> 高級鍊金術師渡鴉／半永動機／壯觀的塔樓／為愛奮戰
> 藥草學家縞瑪瑙／尋龍尺／雄偉的宅邸／僅僅因為自己做得到
> 語言學家弗林特／催眠懷錶／走不出去的樹籬迷宮／為了繼承一筆財富

53. 「人，是社會學家恩柏，為了革命，在移動的洞穴，用古老的劍殺死的！」

社會學家聲稱，這位祕教人士是為了保持現狀而戰的反動分子。

邏輯客能理解她為什麼想要顛覆世界。世界上有美好的事物，也有真實的事物，雖然他希望兩者相等，但事實往往剛好相反。

「對於遠古的遺跡，你知道些什麼？」他問。她說了很多，卻沒提供半點線索。邏輯客不在乎理論，他只想要復仇。

> 神祕動物學家雲朵／斧頭／多節瘤的樹／為了復仇
> 栗紅男爵／原木／小小的山丘／把熊嚇退
> 潘恩法官／沉重的蠟燭／遠古的遺跡／為了偷取一本昂貴的書
> 社會學家恩柏／古老的劍／移動的洞穴／為了革命

54. 「人，是海軍上將，為了讓女士刮目相看，在懸崖，用斧頭殺死的！」

「到底怎樣的女士，會因為殺人而對你刮目相看？」邏輯客問道。

「我想追求的女士。」

邏輯客並不想要女人，他只想要復仇。

> 梅芙副總裁／獵熊的陷阱／遠古的遺跡／為了父親報仇
> 海軍上將／斧頭／懸崖／為了讓女士刮目相看
> 墨水業務／船槳／碼頭／為了偷取藏寶圖
> 玫瑰大師／普通的磚頭／鬧鬼的灌木叢／因為神智瘋狂

55. 「人，是荷尼市長，作為房地產詐欺的一部分，在遠古的遺跡，用有毒的蜘蛛殺死的！」

「天殺的，邏輯客！我本來可以把整個度假區都改造成豪華公寓的！接著，我可以打造一座城鎮，然後參選鎮長！」荷尼市長怒吼。

「所以，你對這些遠古遺跡一無所知？」邏輯客問，但荷尼市長的確什

麼都不知道。因此，邏輯客不再在意荷尼市長，他只想要復仇。

> 荷尼市長／有毒的蜘蛛／遠古的遺跡／房地產詐欺的一部分
> 蘋果綠校長／園藝剪刀／水療溫泉／搶劫受害者
> 覆盆子教練／弓箭／派對湖／想測試自己的能力
> 圖斯卡尼校長／攀岩斧／入口大門／想逃離恐嚇勒索

56.「人，是芒果神父，為了嚇退熊，在小教堂，用編織針殺死的！」

「熊把我和店主逼到教堂的角落，牠又餓又凶狠，想把我們都吃掉。我必須把熊嚇跑，否則就不妙了。所以我放聲大叫，在熊的眼前把店主給刺死。熊受到驚嚇，轉身逃跑。」

「所以你對遠古的遺跡一無所知？」邏輯客問。

芒果神父一直提到熊，但邏輯客根本不在乎熊。

> 影子先生／一瓶氰化物／古樸的花園／房地產詐欺的一部分
> 芒果神父／編織針／小教堂／為了嚇退熊
> 薰衣草閣下／骨董燧發槍／新建案／竊取靈感
> 柯柏警官／毛線團／遠古的遺跡／偷取一具屍體

57.「人，是棕石修士，因為宗教原因，在聖壇屏，用毛線團殺死的！」

棕石修士解釋說，那位教民犯了恐怖的罪，而他所屬的教派命令他親手解決這個問題。但邏輯客不在乎宗教，他只在乎復仇。

> 芒果神父／一瓶紅酒／墓園／鬼魅逼他動手的
> 亞蘇爾主教／聖物／前方的階梯／練習手感
> 銅綠執事／骨董燧發槍／門廳／為了步上父母的後塵
> 棕石修士／毛線團／聖壇屏／宗教原因

58. 「人，是栗紅男爵，為了保守祕密，在祕密花園，用花盆殺死的！」

「假如大家都知道了祕密花園的存在，那就只是個普通的花園了！園丁發現了這件事，所以他非死不可。」語畢，男爵衝向邏輯客。

人們不得不把男爵給拉住，但邏輯客根本不在乎被攻擊。

顯赫子爵／下毒的茶／瞭望塔／為了體驗殺人的感覺
薰衣草閣下／園藝剪刀／遠古的遺跡／為了科學實驗
朱紅伯爵夫人／普通的磚頭／噴水池／為了偷一本昂貴的書
栗紅男爵／花盆／祕密花園／為了保守祕密

59. 「人，是粉筆董事長，為了改善書籍銷量，在餐廳，用紀念筆殺死的！」

邏輯客清楚的解釋，他並不在乎書籍的銷量，他只在乎復仇。

「喔，假如你能對殺死你朋友的人展開血腥復仇，對銷量會很有幫助。」

「他不只是個朋友。」邏輯客回答。

「為了銷量，你最好說他只是個朋友。」

書卷獎得主甘斯波洛／令人困惑的合約／甲板／來自祕教團體的命令
粉筆董事長／紀念筆／餐廳／為了改善書籍銷量
愛芙莉編輯／古老的船錨／引擎室／為了偷取一本昂貴的書
墨水業務／托特包／大海／為了安撫邏輯客

60. 「人，是橘子先生／女士，受到祕教命令，在遠古遺跡，用古老的劍殺死的！」

這是邏輯客的第一條線索，他把握機會追問：「祕教和遺跡有什麼關聯？」「什麼？」橘子先生／女士說：「他們命令我殺了這位資深成員，不能讓他退出。這和遺跡一點關係都沒有。這些遺跡不過是用來殺人的石頭。」

原來這根本不是線索，只是死路一條。

但邏輯客不在乎（他只在乎復仇）。

香檳同志／鋁製水管／古老的風車／為了激勵邏輯客

橘子先生／女士／古老的劍／遠古的遺跡／受到祕教的命令

蘋果綠助理／放大鏡／聚會廳／想給對方一個教訓

蘋果綠校長／骨董時鐘／圖書館／為了避免遺囑遭到竄改

致謝

　　首先，我想感謝偵探俱樂部的各位，謝謝你們敏銳的破案大腦。我想特別表揚在我設計題目時，協助快速測試的夥伴，包含亞歷山德·默翰（Alexander Maughan）、丹尼爾·艾思博（Danielle Esper）、梅根·貝克（Megan Beck）、歐珊卓·懷特（Ossandra White）、提甘·派瑞特（Teagan Perret）、艾爾（El）、珊海雅·斯里庫瑪（Sandhya Sreekumar）、莉比·「真心」·史當普（Libby "Heartfelt" Stump）、布魯·韓森（Blue Hansen）和艾爾·哈德海帝（Al Harder-Hyde）。（也謝謝你，凱拉〔Kaela〕，提供了我們第 70 案的娃娃臉小藍角色，這是第一個由粉絲創造和票選出的嫌疑犯。未來還會有更多！）

　　不過，假如沒有我的朋友丹尼爾·多納胡律師（Daniel Donohue），這本書就不會存在。因為我一開始就是為了他而寫的。他無限的回饋和持續的批判，讓這本書的題目越來越精練。他既是魔術師也是律師，所以能讓你的法律問題消失不見。

　　貝莉·諾頓（Bailey Norton）為所有角色提供了星座的分析。她知道所有星星的奧祕，因為她就是個明星——你這個週末，或許就有機會在洛杉磯欣賞她的喜劇表演！

　　謝謝阿敏·奧斯曼（Amin Osman），他是我的好友和合作夥伴。並在最短的時間內給了我很棒的建議。他的幫助對我來說是無價的，天才！

　　假如沒有我最棒的經紀人梅莉莎·愛德華斯（Melissa Edwards），這本書就不會問世。她某天突然打電話給我，向我提出這個建議。送她再多花都不夠表達我的感激，但我會努力試試的！

　　謝謝我在聖馬丁出版社（St. Martin's Press）的編輯柯特妮·莉特爾（Courtney Littler）。她對《每天破一起謀殺案》的原版書抱持極大的信心，一口氣就簽下了一到三集（希望未來還有更多）。謝謝她的智慧、知識和持續

的肯定。也謝謝她在聖馬丁的助理凱莉・史東（Kelly Stone）。助理的工作繁重，卻很少得到應有的重視，非常感謝。

羅伯・葛洛姆（Rob Grom）為本書設計了原版封面，歐瑪・查帕（Omar Chapa）則設計了原文書內頁。假如沒有他們，這本書看起來就不可能這麼厲害。我深深感謝他們的付出。還有莎拉・德威特（Sara Thwaite）的審稿。艾瑞克・梅爾（Eric Meyer）和梅里莉・考夫特（Merilee Croft）提供了重要的排程，並確保一切都像時鐘那樣井井有條。假如沒有行銷宣傳部門的史蒂芬・艾瑞克森（Stephen Erickson）和海克特・德讓（Hector DeJean）的努力，你或許也不會讀到這本書。

謎語大師大衛・柯翁（David Kwong）花了許多時間，透過電話和我討論謎題。他的經驗和專業是無價之寶。再次感謝。

許多親愛的朋友們都透過回饋、建議和鼓勵讓本書變得更好，包含朱莉・皮爾森（Julie Pearson）、艾瑞克・希格（Eric Siegel）、麥卡・席爾（Micah Sher）、列文・麥納瑟（Levin Menekse）、KD・達維拉（KD Dávila）、柴伊・海奇特（Chai Hecht）、傑西・弗利特（Jessie Flitter）、夏儂・珊德斯（Shannon Sanders）、琳西・卡爾森（Lindsey Carlson）、雷・拉柏格（Ray Rehberg）、克莉絲汀・沃克（Kristin Walker）、潔西卡・貝倫（Jessica Berón）、艾瑞克・伯納德（Eric Barnard）、德克斯特・沃考特（Dexter Walcott）、伊娃・達洛伽（Eva Darocha）、凱特琳・帕里許（Caitlin Parrish）、羅伯・特伯斯基（Rob Turbovsky）、道格・派特森（Doug Patterson）、安迪・坎恩（Andi Kohn）、羅伯・哥德曼（Rob Goldman）、梅根・索沙（Megan Sousa），以及胡安・魯伯卡瓦（Juan Rubalcava）。謝謝你們。

感謝所有好萊塢懸案協會曾經和現任的成員，我是你們的大粉絲。

我的母親喬吉・雪利・卡柏（Judge Sherri Karber），是耶穌降世以來最棒的母親。謝謝妳無止境的愛與支持。也謝謝喬吉・諾曼・威金森（Judge Norman Wilkinson），總是支持著我和母親。珍妮・威金森（Jenny

Wilkinson），謝謝妳在我前往洛杉磯時，留在他們身邊（也幫助他們解開這些謎題）。

最後，也是最重要的，我要向丹妮‧麥瑟史密特（Dani Messerschmidt）表達最深刻的感謝。妳是我 10 年來的伴侶，總是給我愛和支持。假如沒有妳，就不會有這本書。我希望用往後的每一天，一點一滴的回報妳。

假如我還遺漏了誰，我欠你們一杯飲料。

國家圖書館出版品預行編目（CIP）資料

每天破一起謀殺案（1）：100 道懸案等你破解，車上床
上廁上最佳娛樂，觀察力、推理與歸納能力大增，犀利
的你永遠直指真相。／ G.T. 卡柏（G. T. Karber）著；謝
慈譯 . -- 初版 . -- 臺北市：大是文化有限公司，2024.4
208 面；17×23 公分 . --（Style；86）
譯自：Murdle：Volume 1
ISBN 978-626-7377-48-2（平裝）

1. CST：益智遊戲　2. CST：邏輯　3. CST：推理

997　　　　　　　　　　　　　　　　　112018961

Style 086

每天破一起謀殺案（1）

100 道懸案等你破解，車上床上廁上最佳娛樂，
觀察力、推理與歸納能力大增，犀利的你永遠直指真相。

作　　　者／G.T. 卡柏（G. T. Karber）
譯　　　者／謝　慈
責任編輯／楊　皓
校對編輯／宋方儀
美術編輯／林彥君
副 主 編／蕭麗娟
副總編輯／顏惠君
總 編 輯／吳依瑋
發 行 人／徐仲秋
會計助理／李秀娟
會　　　計／許鳳雪
版權主任／劉宗德
版權經理／郝麗珍
行銷企劃／徐千晴
業務專員／馬絮盈、留婉茹
行銷、業務與網路書店總監／林裕安
總 經 理／陳絜吾

出 版 者／大是文化有限公司
　　　　　臺北市 100 衡陽路 7 號 8 樓
　　　　　編輯部電話：（02）23757911
　　　　　購書相關諮詢請洽：（02）23757911 分機 122
　　　　　24 小時讀者服務傳真：（02）23756999
　　　　　讀者服務 E-mail：dscsms28@gmail.com
　　　　　郵政劃撥帳號：19983366　戶名：大是文化有限公司

法律顧問／永然聯合法律事務所
香港發行／豐達出版發行有限公司 Rich Publishing & Distribution Ltd
　　　　　地址：香港柴灣永泰道 70 號柴灣工業城第 2 期 1805 室
　　　　　　　　 Unit 1805, Ph.2, Chai Wan Ind City, 70 Wing Tai Rd, Chai Wan, Hong Kong
　　　　　電話：21726513　傳真：21724355
　　　　　E-mail：cary@subseasy.com.hk

封面設計／林雯瑛　內頁排版／王信中
印　　　刷／鴻霖印刷傳媒股份有限公司

出版日期／2024 年 4 月　初版
定　　　價／新臺幣 360 元（缺頁或裝訂錯誤的書，請寄回更換）
I S B N ／ 978-626-7377-48-2
電子書 ISBN ／ 9786267377468（PDF）
　　　　　　 9786267377475（EPUB）

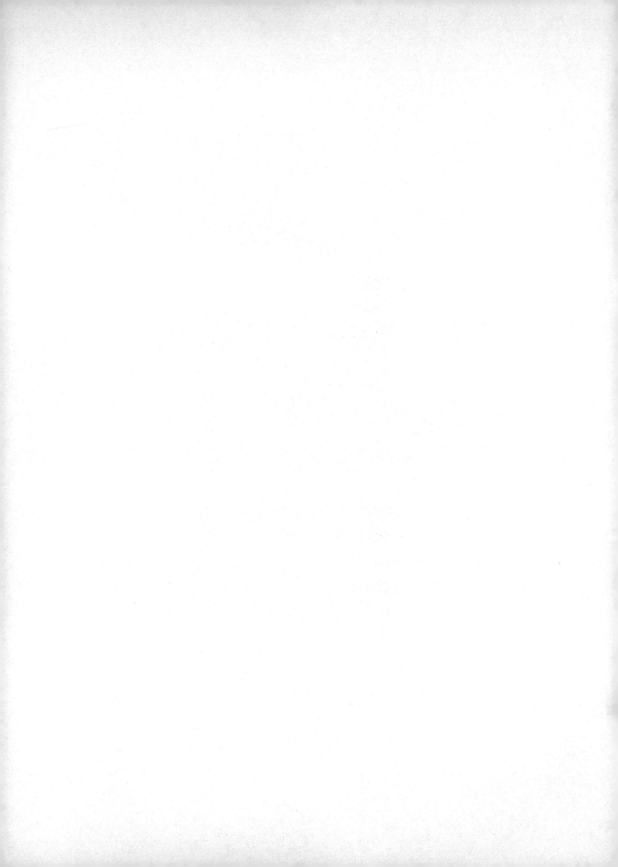